U0110734

大展好書　好書大展
品嘗好書　冠群可期

圍棋輕鬆學

22

圍棋入門

（修訂版）

胡懋林　馬自正　編著

品冠文化出版社

再版前言

　　受託對《圍棋入門》一書進行修訂，故寫上幾句，權充再版前言。

　　目前，圍棋入門之類書籍很多，但本書自1995年10月份出版以來多次加印，長銷不衰。其原因是本書採納各種入門書籍之長，彙集中外同類書籍之特點，並融入自己的特色，集實用與教學於一體，能深入淺出，剖析棋理，使初學者能學到圍棋真諦，讓輔導者有所啟示。所以得到了廣大圍棋愛好者的青睞。

　　目前，我國圍棋運動已經趨於成熟，穩步向前並不斷發展。有的大學開了圍棋選修科目。青少年學習圍棋大多是為提高修養、增進智力。圍棋愛好者的隊伍也日益發展擴大，和專業隊伍形成一股推動圍棋運動向前的動力。

　　學圍棋要走專業道路是很艱辛的。但青少年透過學習圍棋，可以悟出不少道理，學到棋外不少的東西。日本棋院中有一個條幅上面寫著學圍棋的五得：得好友，得人和，得教訓，得心悟，得天壽。現在看來絕不止這五點，青少年在學圍棋的過程中可以培養

很多優秀品德。

首先是可以拓展孩子們的思維能力，從局部看到全域，重視全域。在對弈中要集中思想，全神貫注，在棋局的千變萬化之中培養注意力和應變能力。

其次可以學會換位思考。

再者圍棋是要透過計算來判斷形勢和勝負的，孩子們和數字不斷打交道，學習成績自然跟著上去了。對局後要複盤研究全域得失，這就有意無意之中增強和培養了孩子的記憶力以及事後總結經驗的良好習慣。

最後棋手在對局時要有勝不驕、敗不餒的氣度，要有競爭意識，這對培養青少年以後走向社會具有良好的心態和昂揚的鬥志將是十分有益的。在一片寧靜中，在紋枰前，養成面對挑戰的「平常心」，對孩子的修養也是一種潛移默化的薰陶。

學圍棋吧！孩子們學圍棋是最好的素質教育。

馬自正

前　言

　　圍棋是我國歷史悠久的文化瑰寶，自古爲文人墨客所鍾愛。但過去僅在上層社會流行，水準難以提高，更談不上普及。1949年後，政府對圍棋的發展十分重視，我國圍棋水準才得到了很大的提高，同時也深入到社會各個階層中。尤其是改革開放以後，國運大昌，棋運亦盛。在1984年第一屆中日圍棋擂臺賽中，我國棋手8：7戰勝日本棋手，有力地說明我國圍棋水準已經躋身於世界一流行列。

　　人們對圍棋這項運動有了進一步瞭解，國內形成了長期不衰的圍棋熱。隨著圍棋運動的快速發展，青少年圍棋隊伍迅速擴大。青少年把它作爲提高自己修養的一項運動，中小學生的家長們則把它作爲開發兒少智力的最佳選擇。

　　本書兩位編者十餘年來從事青少年圍棋教育工作，曾取得一些成績，積累了一些經驗。在這個前提下，不覺躍躍欲試，想把自己的這些經驗介紹給大家。於是提起筆來，編寫了這本小冊子，以奉獻給自學圍棋的青少年作爲教材；奉獻給圍棋啓蒙教師作爲

參考資料；奉獻給青少年的家長們做輔導材料。

這本小冊子，爲了適應目前圍棋已經普及的社會環境，加強了例題的比例，並具有以下特點：

1. 本書深入淺出地介紹了圍棋的入門知識，初學者只要按書內要求認真學習，便可在一兩個月內逐步掌握圍棋的初步對弈方法，能與他人正式對局。

2. 本書列舉了大量例題，這些例題不僅對初學者有相當的學習和啓發的作用，而且對那些剛入門的愛好者也有很大的參考和研究價值。

3. 本書從實戰出發，以中盤戰鬥和手筋使用爲重點，以解決初學者和剛入門的愛好者最感棘手的問題。

4. 本書最大的特點是初學者可以反覆閱讀，如果能把本書例題仔細研究三至五遍，並掌握其中變化，圍棋水準一般會在三個月後達到五級左右（指被初段棋手讓五子）。

最後，祝初學圍棋的愛好者能在這本小冊子的啓蒙下，一步一個腳印達到較高水準。

編　者

目　錄

第一章　圍棋的基本常識

第一節　用具及使用

一、棋　盤

圍棋棋盤的平面多為正方形或略呈長方形。把棋盤做成長方形的目的是為了視覺舒適。盤中每空格之間的距離一般以2.25公分×2.35公分至2.40公分×2.50公分較為合理。棋盤的高度可根據各人弈棋環境而定。

棋盤的材料多種多樣，有紙和塑膠紙的，有壓縮木、塑膠板等現代材料的，古代有以白綢（或白布）用黑絲線繡成格子的，等等，而最普通、最實用、最多見的是木質棋盤。由於木質的優劣，木質棋盤的價值也不一樣。

> 棋盤上由豎向19條，橫向19條相等距離平行線垂直交叉組成。這樣連邊和角就形成了19×19＝361個交叉點。棋子就下在這些交叉點上。

為了使對局者更清楚地掌握棋盤上交叉點的所在位置，所以在棋盤上匀稱地標出了9個小黑點，它們都叫做

「星」，而正中的星還有一個特有的稱呼叫「天元」。

　　圍繞著9個星，棋盤被分為9個部分，它們分別是：右上角、右下角、左上角、左下角、右邊、左邊、上邊、下邊和中腹（圖1-1）。這是為了在掛大棋盤講棋和棋譜書中便於口述而用的術語。到了兩人對局時則對面而坐，這樣上下左右則恰恰相反，於是為了統一起見，大家習慣上以中心為最高，四邊均叫下邊。

　　另外，在習慣上人們把四條邊線也叫做第一線；向中腹推進一線叫做第二線；再推進一線叫做第三線……其餘依此類推，推到中間第十線上（圖1-1）。

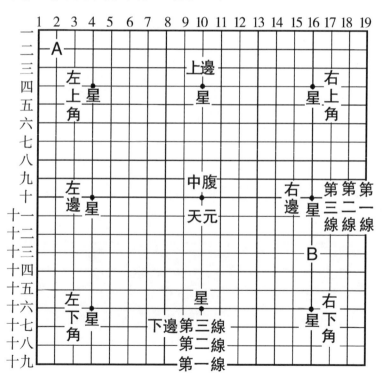

圖1-1

　　而正式記錄棋譜時則另有規定，**棋盤上每個交叉點均用坐標來表示它的位置，叫做「路」**。豎線從左到右用阿拉伯數字表示，橫線從上到下用漢字數字表示。記錄時先豎後橫。如圖1–1中A點叫「2‧二」路、B點叫「16‧十三」路、天元是「10‧十」路。

二、棋　子

　　圍棋棋子分為黑白兩色。黑子181粒，白子180粒。稍有不足照樣可以對局。

　　棋子的直徑在2.25公分左右，有大號、中號、小號之分。棋子的形狀均為扁圓形。我國的棋子一面凸起，而日本的棋子則是兩面微凸。我國棋子弈在盤上給人以平穩、安全的感覺，日本棋子則便於撿收。

　　製作棋子的材料更是五花八門。常見的有磨光玻璃、塑膠等，偶見木製和陶瓷的，高級的有用瑪瑙、玉石磨製而成；日本棋子多以貝殼磨製。

　　筆者曾見以黑白二色牛角製成的棋子。而中國的雲南用特產的石料燒煉磨光的「雲子」，白如瑩玉，黑色深碧，不耀眼，手感好，是馳名中外的優質棋子。

　　又有一種磁石製成的棋子，大的可掛盤講棋，小的可在旅途中的車船上使用，極為方便。

三、其　他

　　圍棋愛好者，最好手邊常備圍棋對局記錄簿。這種記錄簿在大城市文具店可以買到。如買不到可以用打字機自製，只要畫成和棋盤一樣，大小根據自己需要而定，然後裝訂成

冊就行了。

棋盤的線條最好用淺藍色或淺綠色，印成虛線也可以，這樣就易於區別記錄的數字了。

紅色和藍色（或黑色）圓珠筆各一支。

圍棋初學者應該培養記譜的能力，為的是隨時記下一些看到的精彩對局，以供自己學習。主要是記下自己的對局，以便反覆研究或留作記錄。

記的棋譜可以是全部對局過程；也可以是局部的激烈戰鬥；還可以記下自己弈出的有趣「死」「活」；更可以記下有疑問的著法，以便請教老師。長期這樣堅持不懈才可以不斷提高自己的棋藝。

記譜的方法比較簡單，就是把下列棋盤上的棋子用阿拉伯數字從1開始一著接一著地記到棋譜紙上的相應位置。藍色（或黑色）表示黑棋，紅色表示白棋。如無兩色筆亦可用一種顏色，單數表示黑棋，雙數表示白棋，一般習慣上把雙數（即白棋）用圓圈圈起來以區別兩種棋，這樣看起來整個棋譜就一目了然了。

記譜時要注意不要下一著記一著，這樣會手忙腳亂的，而且影響弈棋思路。棋沒下好，譜也記不全。應該是下完一個階段（如一個定石、做活了一塊棋、結束了一場戰鬥）後，在對方長考時再記譜。

當然，能在對局結束後邊復盤邊記譜，並在記錄紙上記上對一些關鍵著法的心得就更好了。

另外，在正式比賽時要準備比賽鐘以給兩個對局者計時，還有碼錶以便給對局者讀秒。

第二節　基本規則

一、落　子

圍棋的弈法和象棋有些有趣的區別。象棋先在棋盤上擺上所有的棋子，分為兩邊再開局，棋子越走越少；圍棋卻恰恰相反是從空盤開始（讓子棋例外），可以任意在棋盤上任何一點落子，棋子是越下越多。

象棋的棋子是在棋盤上來回移動的，圍棋則是將棋子下到棋盤上的，落定位置後不得再移動了。象棋被吃掉的棋子不能再參加戰鬥了，而圍棋被吃掉的棋子則可重新投入戰鬥。

圍棋競賽規則規定：

1.對局雙方各執一色棋子；

2.空枰開局；

3.黑先白後，交替著一子於棋盤的點上；

4.棋子下定後，不再向其他點移動；

5.流下子是雙方的權利，但允許任何一方放棄下子權而使用虛著。

圖1-2是一盤棋開始時對局雙方下出的情況。

在對局中不得拿回和移動落在棋盤上的棋子，如拿回或移動均視為悔棋，是規則不允許的。

對於一個初學者來說更不能養成悔棋的習慣，養成了這個壞習慣就容易經常下出隨手棋來。

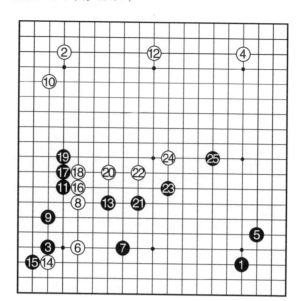

圖1-2

二、棋子的氣、提子和死棋子

　　圍棋在雙方對局中自然要發生戰鬥，於是也就出現了相互吃棋的問題。這和棋子在棋盤上的「氣」是有緊密關係的。

　　　什麼是「氣」呢？「氣」是指棋子在棋盤上，與它有直線相連的空交叉點。講通俗一點就是一子或幾個相連的棋子的出路。「氣」的單位是用「口」來表示，如：一口氣、三口氣、八口氣⋯⋯

　　圖1-3在中央的白子有箭頭所指的四條出路即四口氣；邊上的黑子有箭頭所指的三條出路，即三口氣；角上的白子

只有箭頭所指的兩條出路,即兩口氣。棋子的對角位置(圖1-3中的A處交叉點)都不是棋子的出路,也就不是氣。

談到「氣」不能不提到連接和斷的問題。**連接是指一方兩個以上的棋子,緊挨著並且順著棋盤上的線路,組成一個不可分割的整體。它們的氣也就共同享有。**

圖1-4角上的相連的兩個白子有三口氣。

圖1-4邊上的相連的兩個黑子有四口氣。

圖1-4中央的相連的兩個白子有六口氣。

圖1-5角上四個白子共有四口氣。

圖1-5邊上六個白子共有七口氣。

圖1-5中央八個黑子共有十三口氣。

透過圖1-4、圖1-5兩個例子可以看到兩個要點:

①**連接的子越多,氣(即出路)也隨之增多;**

②**從棋子在棋盤上的位置來看,中間的子氣最多,邊上次之,角上氣最少。**

有連接就有「斷」,凡是不順著線緊挨著的棋子,不管距離遠近都是兩塊以上的「斷開」的棋。

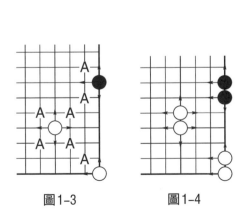

圖1-3 圖1-4

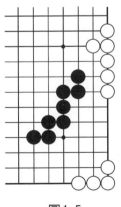

圖1-5

　　圖1–6的4個圖形中（1）圖是兩塊棋，每塊兩個白子。
（2）圖也是兩塊棋，上面七個黑子一塊，單獨的一個黑子是
一塊。（3）圖則是上面兩個白子、下面五個白子、對角上的
一個白子各是不相連的，所以是三塊棋。而(4)圖則是每個
黑子是一塊棋。

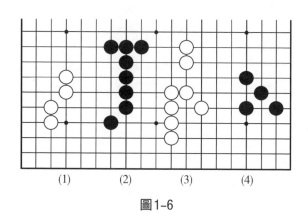

圖1–6

　　明白了「氣」和「連」「斷」的關係，就可以進一步釐
清「提」了。把無氣之子清理出棋盤的手段叫「提子」。提
子有兩種：

　　1.下子後，對方棋子無氣，應立即提取對方無氣之子。

　　2.下子後，雙方都呈無氣狀態，應立即提取對方無氣之
子。

　　圖1–7和圖1–8分別是一個白子和兩個黑子在沒有氣的
情況下被提去以後的形狀。

　　圖1–9是邊上兩個黑子被圍提子後的形狀。

　　圖1–10是角上一個白子沒氣被提子後的形狀。

　　在圍對方棋子時，對方被圍的子（一至數子）的對角處
不要用子，用了子就是所謂的「廢棋」。

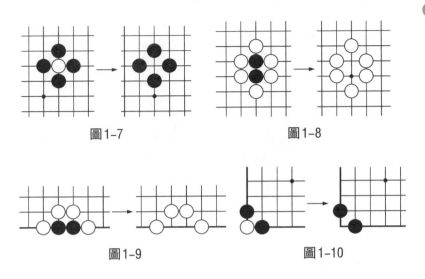

圖1-7　　　　　　　　圖1-8

圖1-9　　　　　　　　圖1-10

　　圖1-11的（1）（2）兩圖白棋和黑棋各自圍住對方一塊棋，（1）圖中A點白棋不要再用子，同樣（2）圖中的黑方也不用在B位用子，就可以提去對方的全部棋子。如加上子則是毫無用處的廢棋。

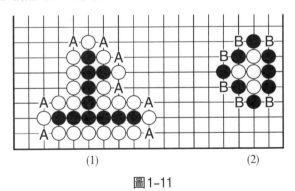

（1）　　　　　　　（2）

圖1-11

　　對於氣的數法最好選擇這塊棋突出的一點，圍繞著棋子或順時針或逆時針按次序數，千萬不要東一下西一下地亂數，這樣在棋子較多的情況下就可能數重複。

圖 1-12 中的黑子很清楚，用（1）的數法是十一口氣。
而用（2）的數法就有些混亂了。

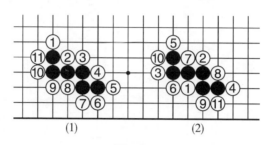

圖1-12

初學圍棋的人一定要鍛鍊自己的目測能力，不能在棋盤
上用手比劃，而應用眼睛看著數。因為用手比劃是犯規行
為。為了增強目測能力，最好是在棋盤上擺上各種形狀的棋
形，先二三子，慢慢增加到十幾子，數十子。先數一下這塊
棋的氣，再用對方的子把原棋子包圍起來，檢驗一下目測得
對不對。這樣反覆練，就大大增強了目測能力。

有的棋子被對方包圍起來後，雖然有氣，但是這些棋子
既做不活又跑不出包圍圈。那麼，包圍這些棋子的一方就不
需要再花幾手棋去緊氣，可提去這些子。

雖然圖 1-13 被白子包圍的一個黑子還有一口氣；圖
1-14 被白子包圍的五個黑子還有五口氣，但都是跑不出去

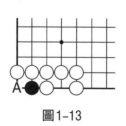

圖1-13

圖1-14

和做不活的棋，白棋就不必再在圖1-13的A位和圖1-14的B位下子去提掉一個和五個黑子了。

這些黑子到了局終後，不要浪費子包圍就可將其提去，這些子在習慣上稱為「死子」。

三、禁入點

「禁入點」顧名思義，是指禁止對方投子進入的地方。

圖1-15中的4個棋形的A點都是「禁入點」。換句話說就是A點不准白子投子。如在圖1-15（1）和（2）的A位投下白子，這個白子是沒有氣的，所以必須自行提去。同樣理由（3）如在A位下一白子，和原有的三個白子加在一起都沒氣了，這四個白子也應提去。（4）也是，如在A位投子則兩個白子是沒氣的，也應自行提去。

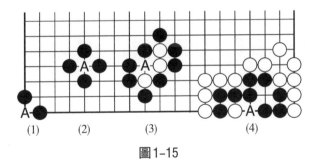

(1)　　(2)　　　(3)　　　　(4)

圖1-15

從圖1-15的四個棋形的例子很清楚地看到，每個形狀A位均不能投子，投入進去也沒氣，不能在棋盤上存在。所以在A位下子是沒有意義的，故叫「禁入點」，通俗說法是「蹲不進」。

「禁入點」要和「提子」嚴格區分開來。

圖1-16和圖1-17的A、B、C、D四點均不是禁入點。

因為圖1-16(1)可以在A位投入黑子後提去白三子，圖1-16(2)在B位投入白子即可提去黑五子，圖1-16(3)可在C位投入黑子提去白⊖子。圖1-17黑棋可下到D位提白三子。

　　由此可見，同時具備①投入棋子後立即出現一個或更多的棋子成為無「氣」狀態；②又不能立即提掉對方棋子的兩個條件的棋稱之為「禁入點」。

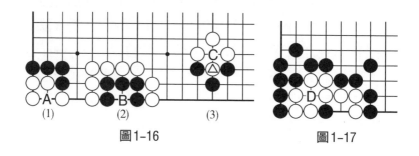

圖1-16　　　　　　　　　　圖1-17

四、提子的特殊形——劫與打二還一

　　打「劫」是一種提子的特殊類型，是相互間對一個子來回地提取。

　　圖1-18中(1)黑在A位投子可提去白⊖子，成為(2)的形狀，但黑剛投入的●子只有一口氣，白又投入(2)的B位提去●一子，恢復成了(1)的形狀。黑又可以提白⊖子，白再提黑●子……如此來回各提一子，彼此不讓，反覆不止，一盤棋為了一子而無終了。這種情況叫做「劫」又叫「打劫」。

　　但按照規則規定，打劫時在圖1-18中第一次黑從A位提掉白⊖子時，白棋不得立即去提取剛剛投入A位的黑子，

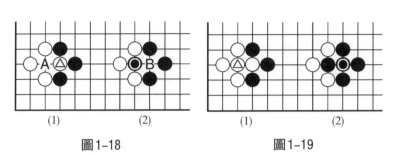

<div style="text-align:center">

(1)　　　　(2)　　　　　　　(1)　　　　(2)

圖1-18　　　　　　　　　圖1-19

</div>

而必須到棋盤上找一處能對黑棋形成威脅的地方下一子，這叫做「找劫材」，簡稱「找劫」。

　　迫使黑棋跟著下一子，叫做「應劫」後，才能在B位提去黑棋投入的●子。黑棋同樣不能立即去提投入的白棋，而要去找「劫材」，等白棋「應劫」後再去提白子。如此提一子，找一個劫材，提一子，找一個劫材……直到一方認為對方找的劫材對自己威脅不大時，不再應劫而把自己的棋連接起來（這叫「粘劫」）為止。

　　圖1-19中(1)是黑棋在●位粘劫後的形狀，(2)是白棋在△位粘後的形狀。

　　為了使初學者釐清打劫的過程，請看圖1-20。這是實戰中不可能出現的局面，但為了說清問題姑且這樣。黑❶提劫，白②找劫材，黑如不應則白下3位，黑三子在A位無法逃出而被吃，所以黑下3位應劫；白④在△位提黑❶，黑❺準備在B位吃白三子，白⑥應劫提去黑❺，黑❼又於1位提白△子；白又於8位下子，黑❾不應而於△粘劫，白可於10位提黑一子。

　　「劫」在一局棋裡有大有小，小的劫只關係一個子的得失，我們叫它「單官劫」。有的劫對一方是生死攸關，而另一方的損失不大，這個劫對損失不大的一方稱之為「無憂

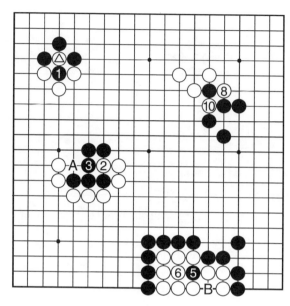

④＝△　⑦＝❶　⑨＝△

圖1-20

劫」。如果這個劫影響到雙方各自一塊棋的死活，叫做「生
死劫」。另外，還有「緊氣劫」「寬氣劫」「先手劫」「後
手劫」「兩手劫」「連環劫」「長生劫」「萬年劫」……。

「劫」是圍棋中獨有的複雜下法，不少初學者
害怕打劫，而上手（指棋力強的一方）在與下手
（指棋力弱的一方）對局時，尤其是讓子棋，上手
常用打劫的手段使盤面上的局勢複雜起來，以便從
中牟利。其實打劫並不可怕，只要掌握①不要賭氣
打劫，抱著非勝劫不可的想法打劫；②要衡量劫材
與「劫」本身的價值相機取捨；③儘量不要找損劫
材，就可以大致掌握「劫」的運用。關於「劫」有

不少專著，這裡不能詳述。初學者只要在實戰中多練習，大膽打劫，就可以很快掌握這門技巧。

　　和打劫容易混淆的是另一特殊下法——打二還一。

　　圖 1-21（1）的兩個黑棋只有 A 位一口氣，（2）白①提去兩子黑棋，同時白①也只有一口氣了，黑子對這一子不必像打劫那樣去找劫材後再提，而可以馬上在（3）的 B 位提去白①一子，（4）就是黑❷提去白①的棋形。這叫做「打二還一」，有時還可以出現「打三還一」「打四還一」等著法，但下子方法一樣。

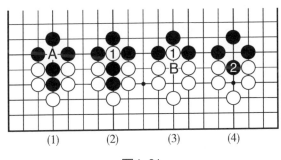

(1)　　(2)　　(3)　　(4)

圖 1-21

五、勝負的計算

　　圍棋勝負的計算，是以雙方各自佔有的交叉點多少來決定的。當一盤棋經過黑白雙方互相戰鬥後，雙方活棋的地界已經全部劃分清楚，連雙方棋子交界的地方一個空白交叉點也沒有了。

1. 棋局下到雙方一致確認著子完畢時，為終局。

2. 對局中有一方中途認輸時，為終局。

3. 雙方連續使用虛著，為終局。

著子完畢的棋局，採用數子法計算勝負。將雙方死子清理出盤外後，對任意一方的活棋和活棋圍住的點以子為單位進行計數。

雙方活棋之間的空點各得一半。

黑白雙方各自應當占多少交叉點呢？前面已經講過圍棋全盤共有361個交叉點，按理平分黑白雙方各占一半，應為 $180\frac{1}{2}$ 個交叉點。也就是說黑白各占 $180\frac{1}{2}$ 子則是和棋。但是因為黑方先行走棋，可以搶到盤上好點，從而占得一定的便宜。為此經過對上千盤對局的綜合計算，黑棋可以得到七個交叉點多一點的便宜。所以中國圍棋規則規定在終局數子後黑棋必須貼還給白棋 $3\frac{3}{4}$ 子，使雙方都不至於吃虧。於是勝負的數字就成了：

$$黑棋 = 180\frac{1}{2} + 3\frac{3}{4} = 184\frac{1}{4}（子）$$

$$白棋 = 180\frac{1}{2} - 3\frac{3}{4} = 176\frac{3}{4}（子）$$

由於盤上不可能出現一方佔有 $\frac{1}{4}$ 個交叉點的可能，所以在正常情況下和棋的可能性幾乎等於零。只有在盤面上出現三劫連環時，才可判為和棋。

讓子棋的還子有特殊規定。讓子最少者為「讓先」，相當讓一子，是較弱方執黑先下，到局終計算勝負時不用貼還 $2\frac{3}{4}$ 子，即黑181子作為勝半子。其次有讓二子、三子、四子……九子的，這類讓子棋由黑棋先在盤上擺上所受的子，

再由白棋先行。

計算時黑棋只貼還讓子數目的一半。如讓三子棋黑棋只要貼還 $1\frac{1}{2}$ 子，這樣，黑只要 $180\frac{1}{2}+1\frac{1}{2}=182$ 子，白棋則要 179 子就成了和棋。其他讓子的計算依此類推。

下面由一個全盤實例來計算一下勝負。

在雙方都認為無棋可下了，確認終局後，就可以計算勝負了。計算勝負的方法通常稱為「做棋」。

第一步提掉雙方圍的空中不能逃出也做不活的棋子。圖 1-22 中右上角兩子黑棋、左上角兩子白棋，中間偏右角的一子白棋。

第二步選擇圍的空較為整齊的一方進行計算。只要計算一方的子數就可以得出勝負。

圖1-22

　　第三步按說應將選擇圖1-22的黑方的空交叉點填滿，再數一下所有黑棋子，即可得出黑佔有的交叉點，也就是具體有多少子，也就知道了勝負。但為了方便起見，把大塊成方形的棋以十為單位，分別整理成整十數的形狀，並將裡面的黑子拿去。這就成了圖1-23的樣子。

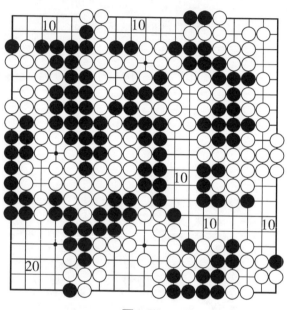

圖1-23

　　第四步將一些不容易做成整十數形狀的和整十數形狀旁有缺口的地方填上黑子，使之完整。

　　最後，計算勝負。

　　圖1-23做好的棋中有五塊是10子，左下角一塊是20子，共70子，再數一數棋盤上的黑子是110子，可以得出：

　　　　$20 + 50 + 110 = 180$（子）

　　而黑棋應為$184\frac{1}{4}$子，於是$184\frac{1}{4} - 180 = 4\frac{1}{4}$（子），所

以這盤棋是黑負 $4\frac{1}{4}$ 子。

> 　　在做棋的過程中要注意：①只需要做一方即可得出勝負；②儘量少交換黑白棋子來湊整塊棋。能做出多少塊就做多少塊，不要貪多貪大，以免造成錯誤。

　　初學者開始做不好棋。不要急，慢慢來，先少做幾塊，再逐漸增加。時間長了，做多了就熟練了。

第三節　死棋與活棋

一、眼

　　下圍棋不弄清什麼是死棋，什麼是活棋，則無法進行對弈。因為只懂得提個別的棋子，而不認識一塊棋的死活，也就無法提去對方大塊死棋。這樣就無法分出全域勝負。

> 　　談棋的死活就要談圍棋的一塊棋的特殊「氣」——眼。什麼是「眼」呢？是指用一色的幾個或十幾個棋子，圍住一個或數個交叉點，形成和眼睛相像的形狀，通常叫這個形狀為「眼」。

　　圖1-24(1) 是角上的眼形，(2) 是黑子在邊上的眼形，(4) 是中間的眼形，(3) 和 (5) 是黑子圍了三個和兩個交叉點的大眼形，千萬不要看成兩個或三個眼。一般來說，圍了

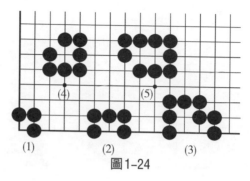

圖1-24

近十個交叉點的整塊棋，不叫「眼」或「大眼」，而稱為圍了一塊空或一塊地。

二、死棋與活棋

死棋和活棋的區別很簡單。死棋就是在棋盤上能被對方提掉的棋子；而活棋與之相反，就是不能被對方從棋盤提掉的棋子，也可以說是一直能在棋盤上存在到終局的棋。

圖1-25(1) 的黑子被白子包圍了，因為只有中間一口氣，白只要在A位投子（因為是立即提子，故A位不是禁入點）就可以提去黑七子，成為 (2) 形狀。可見 (1) 為死棋。(3) 是黑棋佔有兩個交叉點的大眼，現在外氣已經沒有了，白棋可在A位投子，黑還剩一口氣，雖然白可以在B位提去

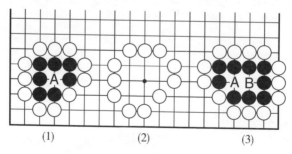

圖1-25

剛投在 A 位的白子，但黑棋也只有一口氣了，白可立即在 A 位投子（注意這不是打劫）回提所有黑棋。可見這塊黑棋是可以被吃掉的棋，也是死棋。

圖 1-26 的兩塊黑棋，雖然還有外氣，但黑棋已經不可能逃出包圍圈，白棋隨時可收緊（1）A、B 和（2）A、B、C、D 的外氣，這叫緊氣，也叫收氣。就成了圖 1-25 的形狀。所以它們都是死棋。

像圖 1-26(1)、(2) 的兩塊黑棋既是死棋，又逃不出白的包圍，就不必要再花棋子去提掉它們，只要到局終做棋數子時將黑子直接從盤面上拿走，並將這塊棋計算為白棋的地即可。

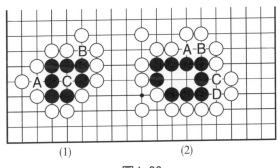

(1)　　　　　(2)

圖 1-26

什麼樣的棋才不可能被對方吃掉呢？那就是說一塊棋必須永遠保持兩口以上的氣。為了保持這兩口氣，就要最少具備兩個眼。

圖 1-27 中(1)、(2)、(3)是角上的兩眼形狀，(4)則是邊上兩眼的形狀，(5)、(6)、(7)是中間兩眼的形狀。這七

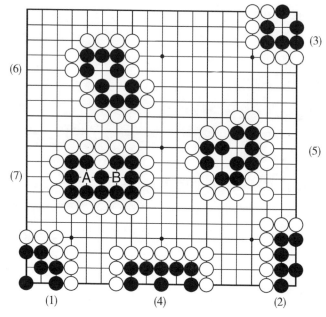

圖1-27

個圖形裡的黑棋均為活棋。

　　為什麼說有兩眼對方就無法吃掉這塊棋呢？以圖1-27
(7)為例，A、B兩點均為禁入點，白棋如投子A點（或B
點），由於這塊黑棋B點（或A點）仍有一口氣，故不能提
去全部黑棋，而投入的白子反而無氣，應自行提去。所以這
塊黑棋永遠不會被白棋吃掉，這就是活棋。

　　**現在可以明確地說：有兩個以上真眼的棋是活棋，反
之，只有一個眼的棋就是死棋。**

三、假　眼

　　上一段強調了活棋的條件是具備兩個真眼。眼有真眼和
假眼之分，這是一塊兩個眼的棋是死是活的關鍵。

真眼和假眼的區別是：真眼外面的子連成一片不能被對方割開後提子；而假眼外面的子則是未連成一片的，對方可以將棋分成兩部分而分別提去。

圖1-28(2) 白可以在A投子提去左邊三黑子，也可在B位投子提去右邊三子。圖1-28(1)雖然有一口外氣，但黑可先下A位再在B位提去一子白棋，這樣白棋就剩下一個眼了。圖1-29的(1)和(2)白棋均可在A位下子吃去黑三子，黑棋就只剩下B位一個眼了，自然是死棋。可以看出，圖1-28(1)B位和(2)A、B位，圖1-29兩圖A位均是和有眼的部分分斷了，這就是假眼。

一個真眼、一個假眼的棋和兩個假眼的棋均是死棋。

圍棋真是奇妙的藝術，請看圖1-30被白棋包圍的黑棋不是分斷的嗎？被圍在中間的

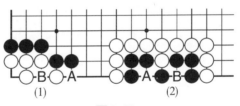

(1)　　　　　　(2)

圖1-28

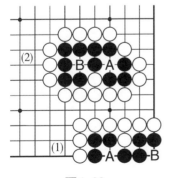

圖1-29

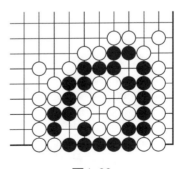

圖1-30

白棋也是不連接的，但它們都是活棋，不信你試試能吃掉它們嗎？

四、雙　活

並不是所有的活棋都要具備兩個眼，有時沒有眼或者一個眼也可活棋，這是一種特殊的活棋類型，叫做「雙活」，也叫「公活」。

圖1-31是一個典型的雙活棋形。兩個白子和五個黑子都被對方在外面圍住，無法逃出。而裡面在A、B位共同擁有兩口氣，不管黑白任何一方先在A位或B位下子，雖然能使對方剩下一口氣，同時自己也變成了一口氣。此時又輪對方下子，於是對方可立即提去投子一方所有的子。所以黑白雙方均不肯在A或B位投子。於是這兩個白子和五個黑子就永遠可以在棋盤上存在了。這種現象就叫「雙活」。A、B兩點叫做「公氣」。局終計算時，A、B兩點黑白雙方各得一個。圖1-32中的A點是各得$\frac{1}{2}$個。也就是說「公氣」各得一半。

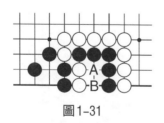

圖1-31

圖1-32

雙活的形狀多種多樣，主要分為有眼雙活和無眼雙活兩大類，圖1-33至圖1-36為常見雙活形，可使初學者對雙活

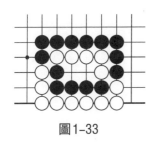

圖1-33

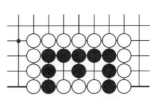

圖1-34

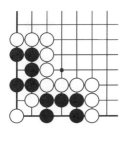

圖1-35

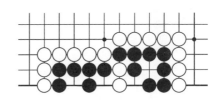

圖1-36

有所瞭解。

　　另外，還有一種假公活。

　　圖1-37中兩個白子和五個黑子之間有A、B兩口公氣，似乎是雙活。但包圍白棋的兩個黑棋是死子，白隨時可在C位提去黑兩子，成為圖1-38的形狀，這就明顯可以看出黑五子是死棋。這種假公活習慣上稱為「裡公外不公」。

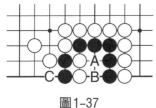

圖1-37

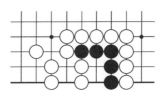

圖1-38

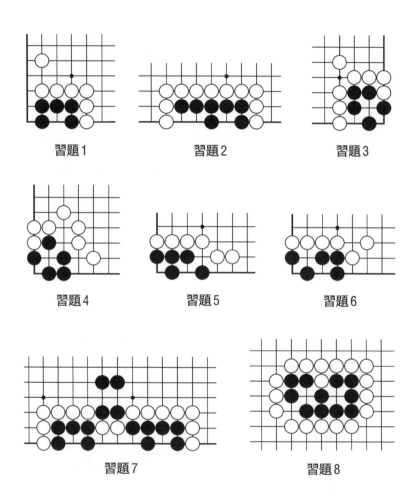

習題1　　　　　習題2　　　　　習題3

習題4　　　　　習題5　　　　　習題6

習題7　　　　　　　習題8

　　以上八題的做法是：先用黑棋走，看看什麼結果；再反
過來白棋先行，看看是什麼結果。

答案

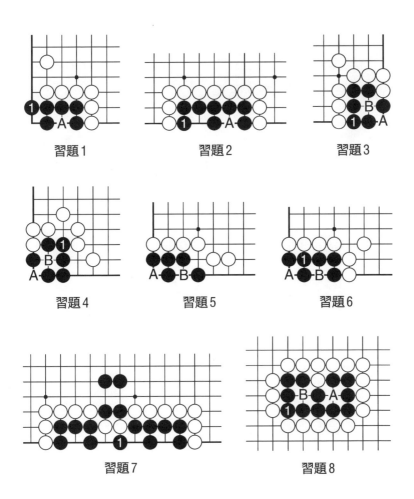

習題1　　習題2　　習題3

習題4　　習題5　　習題6

習題7　　習題8

　　習題1、2　黑棋本身已具備A位一個真眼，只要在各自的1位先行投下一子即成活棋。如白棋先下子，也同樣下在1位就破壞了黑棋這個眼位，使它成為死棋。

習題3、4、5、8　均在A位有一眼，黑棋先在各題的1位投子，則成兩個眼，活棋。反之，如被白棋先在1位投子，則這四題的B位眼就成了假眼。整塊棋一真一假兩個眼，是死棋。

習題6　黑先1位，黑活，如白在1位先投子，那麼A、B兩個眼均是假眼，黑死。

習題7　黑先1位打吃兩白子，三塊黑棋可連通。如白棋先行1位，則中間三子白棋和兩邊各有一眼的黑棋成為「雙活」。

第二章　簡單死活形狀

　　圍棋的勝負是以佔有交叉點多少來決定的，期間黑白雙方為了佔有比對方更多的交叉點（前面已講過叫做「空」或「地」），就必然要短兵相接，相互吃子。能吃掉對方的棋子，就可以得較多的「空」。相互攻殺時，往往一塊棋子可能被對方的子包圍起來。**被圍的棋子為能在棋盤上生存下去，就必須在對方包圍圈中做出兩個眼來，成為活棋。而對方為了吃掉包圍圈內的這塊棋，則要設法破壞它的兩個眼，使它成為死棋，這種下法叫做「破眼」。**

　　在這裡有必要強調一遍，圍了兩個交叉點，不能算兩個眼，而只是一個大眼而已。同樣，圍了兩個以上交叉點的地方也只是一個大眼。

　　　大眼內交叉點的多少和組成的形狀，可以決定這塊棋是死棋還是活棋。有的棋形是己方先下子（叫先手）才能做成兩眼，叫做先手活。有的棋形對方先手下子可以阻止這個大眼做出兩個眼來，叫做「點眼」。有的棋形不管被圍子一方先手還是對方先手，均無法做活，這是死棋；有的棋形恰恰相反，即使對方先手，也就是說己方後手也是活棋。有些棋還要根據外面包圍子的形狀才能決定死活。

死活是學圍棋的基本功，死活從一局棋的開始就貫穿到
終局，不懂死活就無法對局。死活有的簡單，有的複雜。簡
單死活一子可以決定，複雜的死活要幾十手才能看清。圍棋
的死活專著是同類書中最多的一種，初學者可選擇一些簡單
易懂得的看。

現將圍棋最基本的死活介紹一下，以供初學者入門之
用。由此逐漸增加難度，可以對死活有一定的瞭解。

第一節　基本死活形

一、直三、曲三

被包圍的棋子圍成一直線的三個交叉點（橫的也一樣）
叫做「直三」。

圖2-1的被白子包圍的黑子圍了三個直線交叉點，就是
直三。

圖2-2輪黑棋先手，在直三內1位投子，則形成兩眼成
為活棋。圖2-3是白棋先手，黑棋自然是後手。白投子1
位，黑棋即無法做出兩個眼來。接著黑子無論在A位或B位

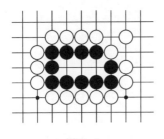

圖2-1

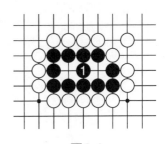

圖2-2

下子，均使自己剩下一口氣，白子可以全部吃掉黑子。圖2-3白①後黑棋已成為死棋，一般不要提子，等局終後一起拿走。但如需要立即提子白可隨地在A或B位再投一子，黑提白子後，白再投子全部提去黑子。

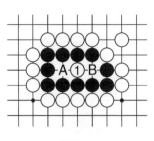

圖2-3

圖2-2、圖2-3中的黑❶和白①在直三中是同一點，先後佔有的一方有生死大權。所以叫做「死活要點」。

對於直三的死活的結論是──先手活，後手死。

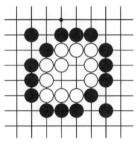

圖2-4

圖2-4的黑棋包圍著一塊白棋，白棋佔有拐彎的三個交叉點，叫做「曲三」，又叫「彎三」。

圖2-5白棋先手於1位做成兩眼成活棋。圖2-6黑棋先手於1位點後，白成死棋。從這裡可以看出曲三中的於1位是死活要點。也是和直三一樣：先手活，後手死。

圖2-5

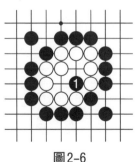

圖2-6

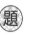

六個習題都很簡單，只要走一手就可做出。請大家在按
題目要求的黑先（或白先）下後，再反過來下白先（或黑
先），看看結果如何？

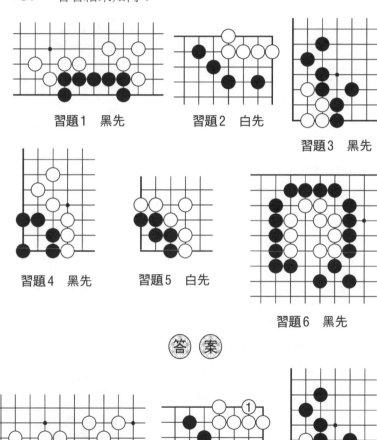

習題1　黑先　　習題2　白先

習題3　黑先

習題4　黑先　　習題5　白先

習題6　黑先

習題1　黑先活　　習題2　白先活　　習題3　黑先白死

習題1、2　是邊上和角上的形狀，黑❶和白①分別是這兩題的死活要點。要注意的是這些棋外面雖然還有氣，但依然要做活，否則被對方點眼後成死棋。

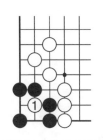

習題4　白先黑死

習題5　黑先活

習題6　黑先白死

習題3、4、5、6　四題均是曲三的形狀，黑❶和白①分別是它們的死活要點。

上面各題將先後手換一下，則答案也是完全相反。

二、直四、曲四、丁四、方塊四

圖2-7的黑棋圍了四個成直線的交叉點，所以叫做「直四」。

圖2-8中白棋先手投子1位，黑棋後手下到2位仍然能做成兩個眼。（注意不要再花子去提白①）白如先手下到2

圖2-7

圖2-8

位，則黑可下到1位也能成兩眼
活棋。如白下到圖2-9的1位，
黑可以不予理會，到棋盤它處下
棋，術語叫做「脫先」。因為黑
脫先後即使白再在3位下子，黑
可在4位提去①③兩子而成為兩
眼。所以「直四」本身不用做兩
個眼已是活棋了。要注意的是當
白在圖2-8①處點眼時黑棋不可
脫先，如脫先白再❷處下一子，
則黑死（有時作為劫材一方有對
某塊棋連下二手的機會）。

　　圖2-10和圖2-11的黑子均各
自圍了四個彎曲的交叉點，叫做
「曲四」。

　　圖2-12和圖2-13中白①點入
各自黑棋中，黑分別應以❷，兩圖
中的黑棋均成了兩個眼，是活棋。
由此可見曲四和直四一樣都是活棋。

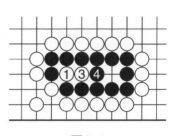

圖2-9

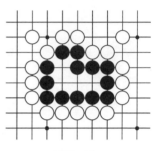

圖2-10

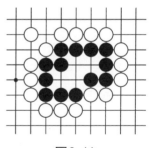

圖2-11

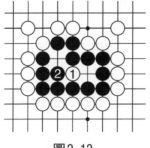

圖2-12

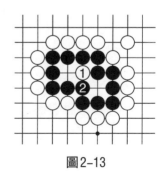

圖2-13

> 總之，「直四」和「曲四」雖然是一個大眼，但對方無法用一手棋來阻止被圍的棋做成兩個眼。也就是說，「直四」和「曲四」已經具有與兩個眼一樣的效果。故這種棋形不要再用子去補作兩個眼就能永遠在棋盤上存在，是活棋。

一塊棋的死活不只和它圍的交叉點的多少有關，而且和它圍起來的形狀有密切關係。

圖2-14黑棋圍了四個交叉點，組成了一個「丁」字形。反過來看又像一頂小笠帽，所以稱它為「丁四」或「笠四」。這個形狀的死活要點是1位。黑先手下到1位，能形成三個眼。而白先手佔到1位後，黑棋就無法做出兩個眼來了。

丁四是先手活，後手死。

圖2-15叫「方塊四」，黑棋雖然圍了四個方方正正的交叉點，但它用一手棋怎麼也做不出兩個眼來。因為即使黑棋先手在方塊四中任意一點投子，都會形成一個曲三，隨之白棋點眼整塊棋就死了。

方塊四在盤面上應作為死棋。

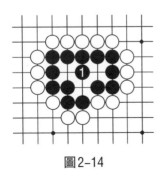

圖2-14　　　　　　　　圖2-15

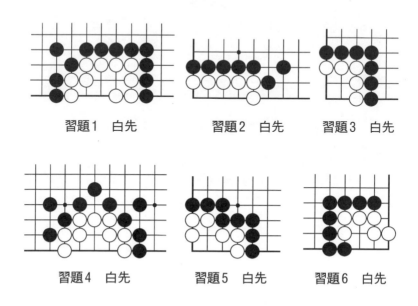

習題1　白先　　　習題2　白先　　　習題3　白先

習題4　白先　　　習題5　白先　　　習題6　白先

習題1、2　無論白先或黑先的正確答案都是脫先。因為習題1是曲四，習題2是直四。白先不用再花一手棋做成兩眼，而黑先也無法一手棋點死它。所以都應脫先。

習題3　脫先，因為是方塊四，白不可能一手棋做活。而黑棋也不要去點它的眼，它本身就是死棋，終局時將白子統統提去，這裡算黑棋的空。

習題4、5　白①後即活，它們都是丁四。

習題6　曲四，白下在1位即活。

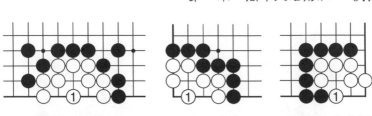

習題4　白先活　　習題5　白先活　　習題6　白先死

三、花五、刀五

圖2-16黑棋圍住了五個交叉點，組成的大眼很像一朵盛開的梅花，故名「梅花五」，簡稱「花五」。它的死活要點是1位，黑佔有1位成為四個眼，當然是活棋了。如白佔到了1位則以後黑下到剩下的四點中任何一點都是「丁四」，而白①正好點在要點上，所以黑成死棋。**故梅花五是先手活，後手死。**

圖2-17也是圍了五個交叉點，很像一把切菜刀。故名「排刀五」「菜刀五」「刀把五」，簡稱「刀五」。

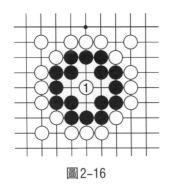

圖2-16

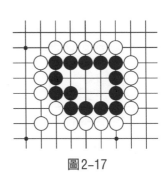

圖2-17

刀五的死活要點是圖2-18的1位，黑❶後形成一個小眼和一個大眼，活棋。這裡說一下，黑棋如在A位或B位均成為曲四，自然也是活棋，但不如補在1位好。因為1位可一

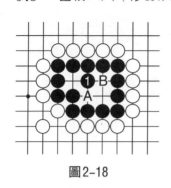 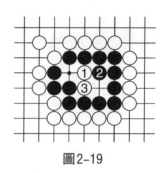

圖2-18 　　　　　　　　　　圖2-19

步做成兩個眼。而下在A位或B位雖也活棋，但不乾淨，最少給對方留下了一個「劫材」。初學者一開始就要重視補一手乾淨棋，不要留給對方可利用的機會。

　　刀五中輪白先行，在圖2-19裡可以看到，白①、黑❷、白③後黑棋無法再做出兩個眼來了，成死棋。圖中黑❷改下白③處，則白可下黑❷處，黑依然是死棋。

　　刀把五也是先手活，後手死。

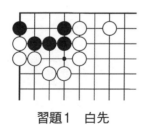 　　　　　　　　　

習題1　白先 　　　　　　　習題2　黑先

習題1　是刀五形，白①則可殺黑，切不可在A位打，

如在A位打黑可下在1位成劫殺。

　　習題2　是刀五形，黑1位即活。

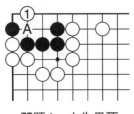

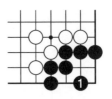

習題1　白先黑死　　　　　　　　　習題2　黑先活

四、板六、葡萄六

　　圖2-20的黑棋圍了六個交叉點，如同一塊門板，所以名叫「板六」。

　　板六在中腹和邊上均是活棋，只有在角上時不活（後面有專題講述）。圖2-21，白①點，黑❷、白③、黑❹吃兩白子，成兩眼而活。

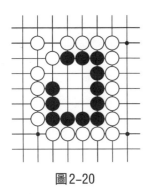

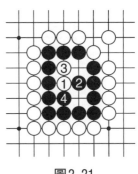

圖2-20　　　　　　　　　　　　　圖2-21

　　圖2-22的黑子圍了六個交叉點，形狀像一串葡萄，所以叫「葡萄六」，斜看起來像一個牛頭的正面，故又叫它「牛頭六」。

　　牛頭六雖然圍了六個交叉點，但仍然要補棋。圖2-22的黑❶一手可以補出三個眼來，自然是活棋了。

　　圖2-23，如白棋先手則白①、黑❷、白③，整個黑棋無法做出兩個眼來，成了死棋。而白①以後，黑下3位的話，則白下2位，黑也死。另外，白①以後，黑如下在A位或B位，裡面形狀都是刀五，是死棋。白①正好在死活要點上，以下白不應而脫先，黑也無法做活。

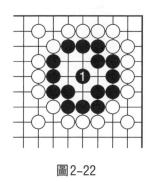

圖2-22

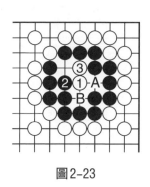

圖2-23

　　以上兩個形狀雖然都圍了六個交叉點，但「板六」都是活棋，**葡萄六是先手活，後手死。**

　習　題

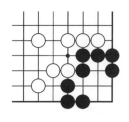

習題1　白先

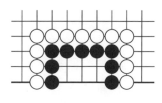

習題2　白先

習題1　梅花五，白①點，黑❷應，白③再下一手，黑即死。

習題2　邊上板六，正確答案是不管黑、白棋均應脫先。因為即使白先，一般點在習題2A圖或習題2B圖各自的1位，跟著按黑❷──白③──黑❹的次序進行，均黑活。

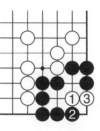

習題1　白先黑死

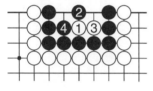

習題2A　白脫先

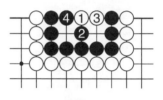

習題2B

最後小結一下上面學過的形狀的死活情況：

方塊四：死棋；

直四、曲四、板六：活棋；

直三、曲三、丁四、刀把五、梅花五、葡萄六：先手活，後手死。

第二節　幾種常見死活

在圍棋對局的過程中，雙方都不可能馬上走出死棋和活棋，只能逐步形成各種基本死活形狀。在形成這些形狀之前雙方都要防患於未然，一方面要防止對方殺死自己被圍的

棋，一方面要設法殺死已圍在包圍圈內的對方的棋。所以可以說死活是圍棋的主要支柱。對方都要抓住時機，或做活，或殺棋。

> 　　一塊棋被包圍起來後為了做活，可選擇①先手做出兩個眼來；②做出一個不可能被對方一手點死的大眼（如直四、曲四、板六等）；③搶到先手在可以被對方點死的大眼內（如直三、丁四、梅花五、刀五……）自己補活。
>
> 　　想殺死對方在自己包圍圈裡的棋，應該①壓縮其眼位，使大眼變成小眼；②使對方後手成為可以點殺的棋形（如丁四、直三、曲三、刀五、葡萄六等）再去點死對方的棋；③在對方眼內用自己的棋聚成先手活，後手死的棋形（如直三、曲三、刀五、葡萄六等）讓對方提去，以後，再去點死。所以圍棋大師吳清源曾說過：死活就是「填塞」。

　　本節準備介紹一些在實戰中經常出現的死活形狀，這些形狀都可以說是上一節講的基本死活形的變形。也是殺棋和活棋方法的具體運用。希望初學者能舉一反三，從這些簡單的死活中得到一點啟示。

一、七死八活

　　圖2-24中七個黑子在第二線，被白子包圍住，不可能突圍逃走。只有就地求活。但能不能做活呢？下面討論一下。

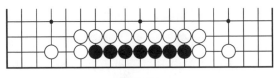

圖 2-24

　　圖 2-25 白①先、黑❷打、白③扳、黑❹打，這樣黑棋中間的大眼是一個直三，白⑤再一點，這塊黑棋就死了。

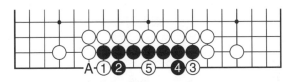

圖 2-25

　　要提醒注意的是在黑❷位打時，不要擔心黑在 A 位提白①，因為即使提去白①後也只能形成一個假眼。反而如黑❷時，白怕黑提①，卻在 A 位接，黑搶到先手下到 3 位，成為直四活棋。

　　圖 2-26 如黑棋先手，經過黑❶、白②、黑❸成為直四，活棋。

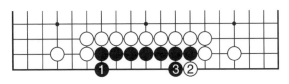

圖 2-26

　　可見這沿邊七子是先手活，後手死。

　　圖 2-25 的殺棋法是先在外面壓縮眼位，再點殺兩個方法相結合的具體使用。俗話說：「**沿邊七子兩邊扳，中間一點就全完。**」

　　圖2-27沿邊有八個黑子被包圍，這又是什麼結果呢？
請看圖2-28白①、黑❷、白③、黑❹之後，清楚地看到中
間的大眼是一個直四。也就是說沿邊八子對方是無法一手殺
死的。

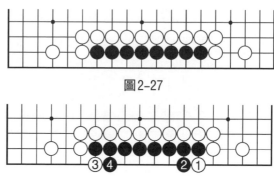

圖2-27

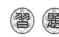

圖2-28

棋手們常說的「七死八活」就是上面講的情況。

智 題

習題1　黑先

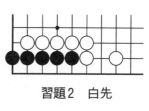

習題2　白先

習題3　黑先

習題4　白先

前面講了「七死八活」，是沿邊七子、八子，到了角上結果又是怎樣呢？

習題1　角上沿邊五子，先手可走成直四，活棋。

習題2　白先①、黑❷是直三，白③點後黑死。

習題3　黑先可脫先，即使白①、黑❷應也是直四，活棋。也就是說角上的沿邊六子是活棋，不需補棋。

習題4　白①、黑❷、白③、黑❹成為直三，白⑤點，黑死。其實這塊棋不是真正在角上，還差①一子，所以它還是邊上的六子，所以不能活。

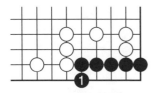

習題1　黑先活

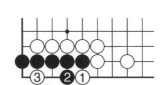

習題2　白先黑死

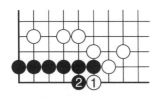

習題3　黑先脫先

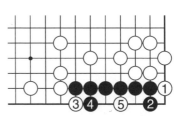

習題4　白先黑死

二、斷頭曲四

上節已經講過「曲四」是不用後手補的活棋。

但在有些情況下曲四的結構不完整，存在著一些缺陷，就產生了不補棋可以被對方點死的情況。

圖2-29看起來是圍了四個彎曲的交叉點，但仔細一看就知道，白子不是連在一起的，在黑⬤處被斷開了，而且存在白先手打的著法。

圖2-30也是相同情況的另一形。這兩個圖形如果不及時補活，就被黑先手。圖2-29如按圖2-31黑❶打，白②接，黑❸，白死。

圖2-32如黑先❶打，白②接（這種接沒任何價值，是廢棋），成為曲三，黑❶正好點在死活要點上，白死。所以圖2-31、2-32白均應先在1位補一手才得活。

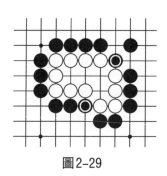

圖2-29

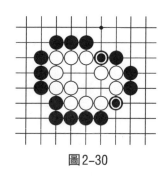

圖2-30

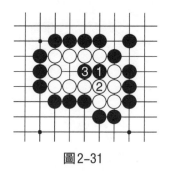

圖2-31

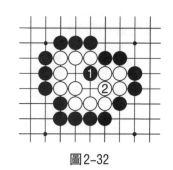

圖2-32

　　但不是所有曲四有斷頭就要去
補活，而是這個斷頭有可能被對方
打吃時才要補活。否則是走廢棋。
如圖2-33的白棋雖然上面在◉處
有兩個斷頭，但黑棋沒有打吃棋的
機會，就不用補棋了。

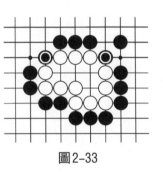

圖2-33

習　題

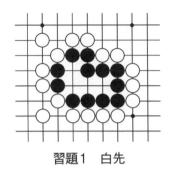

習題1　白先

習題2　白先

答　案

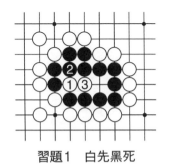

習題1　白先黑死

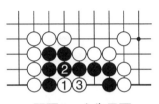

習題2　白先黑死

　　這兩題都是斷頭曲四。白①打、黑❷接，白③後黑死。

三、盤角曲四

除了斷頭曲四不是淨活之外，還
有一種在棋盤四個角形成的曲四（如
圖 2-34），由於角上有它的特殊
性，所以也有被對方殺死的可能。其
死活和外圍的氣數有密切關係。

圖2-34

（1）外面有兩口或更多的氣時，如圖2-23。白①點、
黑❷（這種走法叫拋劫），白③接（對於第一次拋入虎口
的子，可以立即提去，接著對方必須去尋找劫材），圖
2-35中由於外面有兩口氣，黑不必去找劫材打劫，而直接
走黑❹，而白不能在2位提白，只好在5位打，黑❻在2位
提白①③兩子，成為活棋。**這種在外面打使對方不能接的
走法叫做「脹牯牛」或「脹死牛」。**

（2）當外面只有一口氣或沒氣時則情況就不同了，因
為圖2-36中當白①點時，黑❷拋劫後白③提子，這時黑外
面只有一口氣，所以不能在A位下子，以形成脹牯牛，一旦
在A位下子，白就可以提去全部黑子（沒有外氣時就更不能
在A位下子了）。黑❹只好到盤上去找劫材。這樣這個角就
不能淨活，而要由打劫來求活。

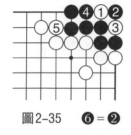

圖2-35　　❻＝❷

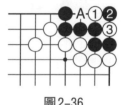

圖2-36

（3）圖2-37角上的形狀黑棋如在A或B位下子去吃三子白棋，只能形成直三，被白點死。而白棋好像也不願在A或B位投子，使黑成為直四或曲四而活棋。使人誤以為是一塊雙活的棋。其實不然，白可以在緊完黑

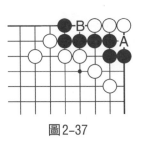

圖2-37

棋外氣以後再在A位下子（不能下在B位，下在B位黑提後成直四，活）。讓黑吃去白四子，成了圖2-36形狀。白可再按圖2-36所述過程進行，這樣的結果是白提劫，輪到黑棋在棋盤上尋找劫材。這樣白棋掌握著主動權，隨時可讓黑子形成圖2-36形狀。如果要吃掉這塊棋，可以等到全盤的地域雙方劃分確定之後，再把盤上白棋所有可以讓黑棋作為劫材的地方都補乾淨，再在圖2-37A位下子，讓黑提子形成「盤角曲四」。這樣白先手按圖2-36過程下到黑棋找劫材時，全盤無劫材可找，只好看著白②接上，成為曲三後被白點死。這樣的棋只能是圍在裡面的一方坐以待斃，**所以說：「盤角曲四，劫盡棋亡。」**

下面兩題均白先手，如何使黑棋成為盤角曲四？

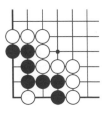

習題1　白先

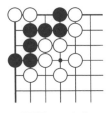

習題2　白先

習題1　白只要在1位下子黑棋就無法做眼了，即使黑棋有外氣，在A位打，白B位接則成曲三，黑死。而白方只要需要可以先在B位接，再到A位，這樣，黑就是盤角曲四了。

習題2　白①後黑角成了盤角曲四。黑劫盡棋亡。

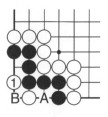

習題1　白先黑死

習題2　白先黑死

四、斷頭板六和盤角板六

板六是活棋，上一節也介紹過了，但它和曲四一樣，也有兩種形狀是要後手補活的。這兩種形狀就是「斷頭板六」和「盤角板六」。

圖2-38的板六分別被白△子斷成了兩塊，所以稱之為「斷頭板六」。在對方緊緊圍住而無外氣的情況下，如不先手在A位或B位補活的話，則可被對方殺死。

圖2-39中白①點、黑❷、白③後由於黑子是被卡斷的所以無法在A位下子，如投子則白在B位提子，以後黑棋只

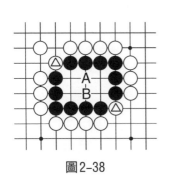

圖2-38

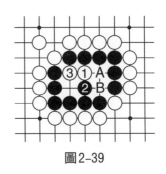

圖2-39

好坐等白在A位投子吃去黑棋了。要注意的是白③不能走錯方向下到A位，如下到A位，黑正好在3位接，成為活棋。

　　盤角板六也和盤角曲四一樣，要看這塊棋的外氣多少來決定它的死活。

　　（1）在沒有外氣時是圖2-40的形狀，白①點後，經過黑❷、白③後，由於沒有外氣，黑不能在A位下子，只好等白以後下到A位吃黑棋（當然這是不必下的，到局終提去黑棋就行了）。要注意白如點到圖2-40的黑❷處，其下法將如圖2-41白①、黑❷、白③、黑❹拋劫，形成劫殺，白失敗。圖2-41的白③若下到4位，則黑下到3位黑棋反而成活。

　　（2）當外面有一口氣時白棋就不能像圖2-42那樣在①位點，如點經過圖2-42那樣白①、黑❷、白③以後由於有外氣，黑可以在④位打而成為活棋。所以在盤角板六有一口

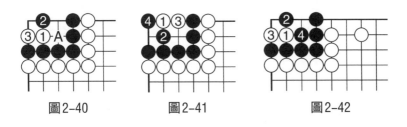

圖2-40　　　　　圖2-41　　　　　圖2-42

外氣時只能如圖2-43在白①處點，黑❷、白③、黑❹拋劫，黑成劫活。

（3）如盤角板六有兩口以上外氣時是活棋，不用花子去補活。如對方要來點殺，只要對應得當是不會被殺死的。如圖2-44白棋在①點後，黑❷應，白③、黑❹拋劫，白⑤提劫，由於黑棋有兩口外氣，所以可以在6位投子，使白①③⑤三子成脹牯牛。黑棋活。

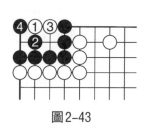

圖2-43

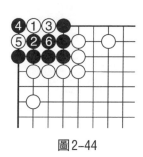

圖2-44

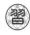 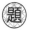

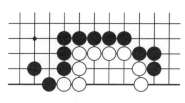

習題1　黑先

習題2　白先

習題1　是邊上的斷頭板六，關鍵是白棋第三手。

習題2　是盤角板六，黑棋已點錯地方，白棋如何活？

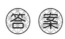

答案

習題1　黑❶點後，白②、黑❸，白棋死。如黑❸下到A位則白占3位接，成活棋。

習題2　白先1位，黑❷、白③打活棋，如黑❷下到白③處，則白可下到黑❷處，依然活棋。

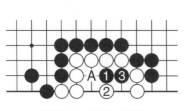

習題1　黑先白死

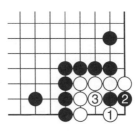

習題2　白先死

五、盤角板八

所謂板八在中腹或邊上自然是不用花棋去補活，對方無法一手殺死此形。但到了角上就出了問題了。

圖2-45的形狀是沒有外氣的盤角板八，白棋在①點以後黑❷是最善應法，接著白③、黑❹、白⑤、黑❻成為雙活。如黑❷下在3位，則白就下到2位，黑只好在A位拋劫求活了。

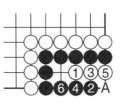

圖2-45

圖2–46中白點到1位後黑❷、白③、黑❹做一個眼，而白在⑤也成一眼，形成有眼雙活。但兩圖有一些區別，圖2–46白子比圖2–45多得$\frac{1}{2}$子，但圖2–45是白棋得到先手，而圖2–46則是黑棋先手。

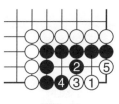

圖2–46

盤角板八只要外圍有一口氣，對方就不可能在裡面下出雙活來。圖2–47白①後黑❷、白③、黑❹、白⑤、黑❻活棋。所以只要此形有外氣就不要花棋去補活，免得走廢棋。

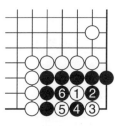

圖2–47

六、大豬嘴和小豬嘴

「大豬嘴」和「小豬嘴」是指角上圍成的兩個特殊形狀，這兩種形狀在實戰中是經常遇到的，初學者要記清它們的死活過程及其變化。

圖2–48是「大豬嘴」的形狀，黑子被圍在裡面，如果不搶先手在裡面補一手讓它成為活棋的話，白就可以殺死這塊黑棋。

圖2–48

圖2–49就是白殺黑的過程，白①扳一手，黑❷打，如不打下到其他地方，白只要走到2位，黑棋就死了。黑❷以後白3位點眼、黑❹準備做兩個眼，但白⑤立下來後，黑就無法活棋了。黑

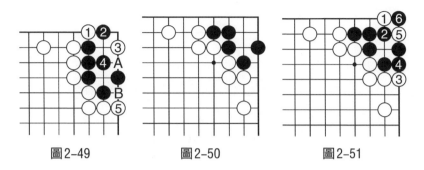

圖2-49　　　　　　圖2-50　　　　　　圖2-51

如下A位，白則B位打，黑B位，白在A位打，黑棋都是死
棋（關於扳、點、立等術語，下一章將詳細介紹）。所以俗
話說：「大豬嘴，扳點死。」

　　圖2-50是所謂小豬嘴形狀，對小豬嘴的殺法比大豬嘴
稍複雜一些，這個形狀只能造成劫殺，而不能像大豬嘴那樣
淨殺。圖2-51白①點，黑❷擋，白③立，黑❹接，白⑤拋
劫，黑❻提劫。形成了劫殺。要注意的是黑棋最後提劫，由
白棋到盤上去找劫材，這叫黑先手劫。

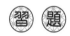

習　題

　　這三道習題都是大豬嘴和小豬嘴的變化殺法。

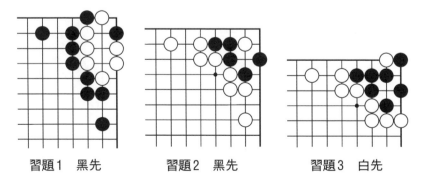

習題1　黑先　　　　習題2　黑先　　　　習題3　白先

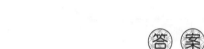

習題1 這個形狀是大豬嘴，在殺棋過程中黑⬤點時，白不走4位而在△處頂，試黑應手的變著。黑的應法還是1位立下，白2位打，黑❸時白只好4位提，黑❺再打，中間的白棋依然是死棋。

習題2 此形為小豬嘴而白棋未在1位點，而點錯了位置投到了△位，這對黑棋來說是個活棋的好機會，黑❶、白②、黑❸後活，白②如下到3位，則黑下到2位，仍然活棋。

習題3 這也是小豬嘴，圖2-51中的白③立時，黑如不在4位接而在本圖⬤位拋劫時，白可不應而直接在本圖①打，黑2位提，白3位提劫，仍然是劫殺，但主要有一點區別要注意，圖2-51中的劫是黑棋先手，而此圖的劫是輪到黑棋去找劫材，也叫後手劫。這兩者之間的區別很大，初學者尤其要注意。

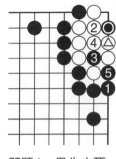

習題1　黑先白死

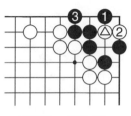

習題2　黑先活

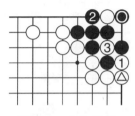

習題3　白先黑劫

第三章　常用術語和手筋

第一節　常用術語

　　圍棋在棋盤上下的每一步幾乎都有它的名稱。這些名稱或多或少能反映出落子的意義。隨著時代的發展，各國之間交流的增多，以及棋藝水準的提高，對局中新形式的出現，少數術語被淘汰，如行、豎、引、約、踔等；一些術語由國外引進，如目、見合、手筋等。而且新術語不斷產生，還有一些地方產生的口頭語言也進入了術語的行列。所以很難把術語全部介紹清楚，這裡僅就一些常用的術語介紹一下，使初學者能從這些術語中得到一點啟發。以後在學習中只要經常運用，自然熟能生巧。

圖3-1

1. 長

　　在自己原有的棋子的直線方向上下一子向前延長，叫做「長」。如圖3-1中的黑❶和圖3-2中的①③，黑❷❹都叫長。長是為了增加自己被包圍子的氣，和增加子的力量，更好地搏殺，也可以堅實地擴張自己的勢力。

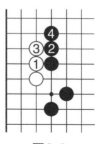

圖3-2

2.爬

一般是指在對方壓迫下，不得已在一線或二線上的長，如圖3-3中的白①③就是「爬」。爬一般是在求活和收官時運用。在佈局和中盤時，爬是吃虧的走法。

3.退

在雙方接觸中，將被對方擋住去路的棋朝自己有子的方向長稱為「退」。如圖3-4中黑❶。退是為了增強自己棋子的凝聚力，便於戰鬥。

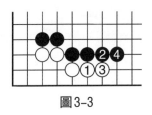

圖3-3

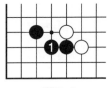

圖3-4

4.立

當對方的棋子在邊上和角上接觸時把自己的棋子向邊上長叫「立」。一般是指一、二、三線向邊上長的子。如圖3-5中的白①。立下的子厚實，注重實地。能以守為攻，伺機反戈打入敵陣，有紮根立足，後發制人之意。有時立也是為了破壞對方棋形。「立」俗稱「打釘」。

5.尖

在己方棋子隔一路的對角線上的交叉點上下子，稱為「尖」，又叫「小尖」。圖3-6中的黑❶就是「尖」。尖因為不易被對方切斷，進攻敵陣時有如尖刀，所以在攻防戰中，官子和死活問題時是常用的一種棋形。有「尖無惡手」的說法（惡手是指壞棋）。但尖的缺點是過於堅實，步調稍慢，在佈局中用得較少。

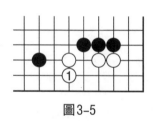

圖3-5　　　　　　　　　　　　圖3-6

6. 飛

在自己棋子成「日」字形的對角線上下子叫「小飛」，圖3-7中的黑❶為小飛。「棋」子下到「目」字形的對角線上叫做「大飛」。圖3-7中的黑❸是大飛。飛有輕盈、舒展之意。佈局時速度快，可以很快把自己棋的勢力擴張開。在向對方進攻時可以施加壓力。但有易被對方切斷的缺點。

7. 跳（關）

跳和關都是在原有棋子的同一條直線或橫線上隔一路下子（關有時叫單關）。它們兩者之間的區別很小，一般習慣上在中腹和邊上稱為跳，如圖3-8中的白①、③和黑❷、❹。而角上、邊上多叫「關」。如圖3-9中的黑❷。

實際上關和跳經常互用。它們都是為了擴張自己的勢力、快速逃離對方追捕，甚至為了切斷對方聯繫的著法。關和跳是中盤戰鬥中攻防兼顧之著。

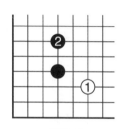

圖3-7　　　　　圖3-8　　　　　圖3-9

8.拆

從自己處於三、四線的棋子向兩邊或上下隔一路、二路……展開，稱為「拆」，又叫「開拆」，圖3-10中白①叫拆二，圖3-11中的白①叫拆三。依此類推。

拆的作用是加快佈局，建立自己的根據地，搶佔實地。是佈局階段的主要手段之一。

圖3-10

圖3-11

9.扳

俗稱「扳頭」，是雙方棋子並排緊貼時先手的一方，在對方將要長出頭的地方緊下一子。圖3-12中黑❶叫扳，白②稱為反扳，黑❸則叫連扳。扳的目的是制止對方繼續向前長，迫使對方改變棋路方向，限制對方勢力的發展。

10.斷

下子直接把對方棋子分成兩部分的著法叫「斷」，又叫「切斷」。圖3-13中的黑❶是斷。它的目的是使對方棋子失去聯絡，引起戰鬥。「斷」是圍棋中盤戰鬥的激烈手段之一。俗話「棋逢斷處生」就是這個意思。

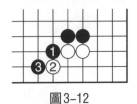

圖3-12

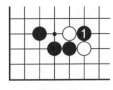

圖3-13

11. 接（粘）

在可能被對方切斷的地方，用自己的棋子把它們連成一塊棋，叫做「接」。如圖3-14的黑❶。「粘」和「接」一般情況下是通用的。只有把對方打吃的即將要被提去的棋子用子連接到自己棋子一起時多數叫做「粘」。圖3-15黑❶打後白②粘回四個白子，圖3-16白①打，黑❷接叫粘劫。

接的目的是將自己的棋連成一塊後增加自己的力量，以進一步搏殺對方。

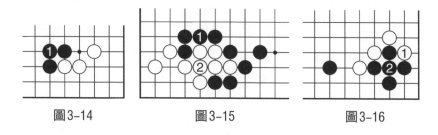

圖3-14　　　　　圖3-15　　　　　圖3-16

12. 曲

「曲」就是彎曲，在自己直線棋子的前面改變方向下子。如圖3-17的黑❶，圖3-18的白①皆是。「**曲」改變了行棋方向，有時可以爭取主動，以壓迫對方**。如圖3-17的黑❶，所以俗話說：「**迎頭一拐，力大如牛。」**而圖3-18的「曲」則是為了躲開對方壓迫的委曲的一步了。

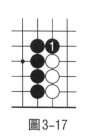

圖3-17

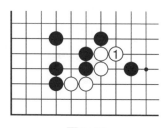

圖3-18

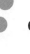

13. 虎

從原有棋子「尖」一著之後，再向另一邊「尖」一著，形成「品」字形狀，叫做「虎」，如圖3-19中的白①。

「虎」是一種防斷的手法，使黑不能在A位下子，它比接要開闊一路。所以攻防中「虎」是使己方棋子連接和防止對方切斷時經常採用的方法之一。

14. 夾

有兩種「夾」。一種是在緊靠自己的對方棋子的另一邊再下一子，叫「夾」。如圖3-20中的白①。這在死活題中和收官時是常用的著法。**另一種夾是對對方棋子進行相隔一路至四路的夾擊。有時稱為「虛夾」。**如圖3-21中的黑❶就是二間夾。這種走法佈局中常見。

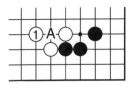

圖3-19

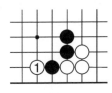

圖3-20

圖3-21

15. 挖

在對方拆一或單關中間的交叉點上下一子，叫「挖」。如圖3-22中的白①。挖是強行分斷對方棋的激烈走法，為的是切斷對方，以便分割包圍、各個擊破。所以是中盤常用的手段。

圖3-22

16. 托

緊挨著對方（一般指三、四線的子）的下面落子，叫做「托」。如圖3-23的黑❶和圖3-24的白①。托是為了將對

方的棋托起，使它不能生根，成為無本之木，以便攻擊。同時，增加自己的實地。如圖 3-23 的黑❶即是為此。而圖 3-24 的白①托則是為了破壞對方的實地，是角上常用的試探對方應手的下法。

17. 壓（蓋）

在緊靠對方棋子的上面一路下子叫做「壓」，有時稱為蓋。圖 3-25 中的黑❶及圖 3-26 中的白①和白③都是「壓」。壓是為了將對方棋子壓在低位，增加自己的外圍力量，從而達到外勢雄厚的目的。

18. 刺

在對方單關兩子中間的旁邊，或在對方虎口的外面下子叫做「刺」，如圖 3-27 中的黑❶和圖 3-28 中的白①都是「刺」。「刺」是為了在下一手分斷對方的棋，或是破壞對方的眼形。

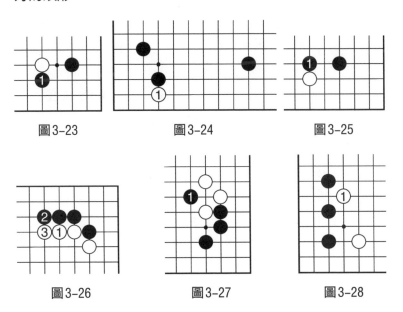

圖 3-23　　　　圖 3-24　　　　圖 3-25

圖 3-26　　　　圖 3-27　　　　圖 3-28

19. 點

「點」的使用比較廣泛，主要是為了（1）窺視對方中斷點，如圖3-29中的黑❶就是對A位進行威脅；（2）破壞對方眼位，以致殺死對方一塊棋。圖3-30中白①就點死了一塊黑棋。（3）打入對方陣內，奪取對方根據地，使之不能立即成為活棋，而自己從中取得利益。圖3-31的白①點是對付拆二的常用手法。

圖3-29

另外，「點」有時和「刺」常互用。還有一種「覷」（偷看的意思），也常和「點」互用，如圖3-29的「點」。

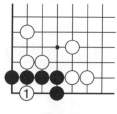

圖3-30

20. 沖

從自己原有的棋子向對方棋子中的空隙中長去叫做「沖」。如圖3-32中的黑❶。「沖」是露骨地要分斷對方棋的聯絡，是一種激烈的下法，但同時也使自己的外氣少了一口，這是初學者要注意的。

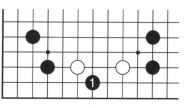

圖3-31

21. 擋

有「沖」就有「擋」，是當對方沖進自己陣地時，迎頭下一子，阻擋對方進入的著法。圖3-32的白②就是「擋」。「擋」是直接防止對方侵入或不讓對方沖出。「擋」又叫「搪」。

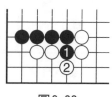

圖3-32

22.打

在對方一子或許多子被包圍後只剩下兩口氣時,再下一子使它們只剩下一口氣的著法,叫做「打」。如圖3-33中的白①和黑❷都是打。俗話叫「打吃」或「叫吃」。

23.提

把對方一子或若干子只剩一口氣時加上一子,使它們沒有氣了。從而在棋盤上拿出來,叫做「提」。圖3-34白①是「提」,圖3-35則是「提」以後的形狀。

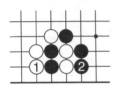
圖3-33

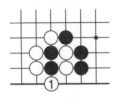
圖3-34

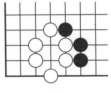
圖3-35

24.雙打

下子同時打吃對方兩邊子的下法叫「雙打」。圖3-36的白①同時在打上下各兩子,黑A位接則白B位提下面兩子,黑B位接則白A位提上面兩子。初學者尤其要在對局中避免形成被對方雙打的局面。

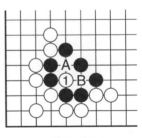
圖3-36

25.雙(併)

把棋下成兩個「單關」緊挨在一起的形狀,叫做「雙關」,簡稱為「雙」,又叫做「併」,在日本叫做「竹節」。如圖3-37的黑❶。由於

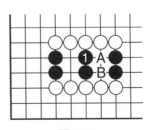
圖3-37

單關有被對方挖斷或沖斷的可能，所以在對方夾擊時用「雙」逃出是不易被沖斷的，非常結實。如圖3-37中白A位沖黑可B位接，白B後沖黑可下A位。所以有「防斷宜雙」和「雙關似鐵牢」之說。

圖3-38

26.渡

下一子在對方棋子的底部（一般在一至三線），把被對方分割開後的兩塊棋子連通起來，叫做「渡」。如圖3-38白①扳，黑❷扳渡。圖3-39白①在底線渡。

圖3-39

27.碰

一子單獨在對方陣內緊挨著對方棋子旁邊下一手棋，叫做「碰」。如圖3-40的白①是實戰中常用的一種「碰」。「碰」是為了試探對方的應付著法，再確定自己的方針。是使格局靈活變化的一種常用手法。

圖3-40

28.靠

「靠」是有自己一方棋子在一旁策應時，緊靠對方棋子旁邊下一著棋。如圖3-41的黑❶。「靠」的應用比較廣泛，它的目的是限制

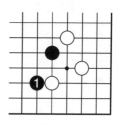

圖3-41

對方向前發展，鞏固自己的地盤，又叫「搭」。它和「碰」「跨」等術語有時通用。

29.鎮

在對方中腹關起的位置上下一子，叫做「鎮」。如圖3-42的白①。「鎮」的目的是限制對方向中腹發展，擴大自己的勢力，或者攻擊敵子的攻守兼備常用的妙著。

30.跨

以自己棋子出發，向對方小飛中跨出的著法，叫做「跨」。如圖3-43白①。「跨」一般是分斷對方小飛兩子之間聯絡的有效方法。所以有「以跨制飛」的說法。又由於「跨」是一種激烈的下法。在下之前一定要算好征子條件和防止對方的反擊手段。

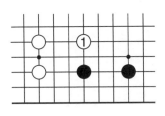

圖3-42

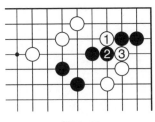

圖3-43

31.掛

角部已有對方的一子情況下，投子於與對方子隔一或二路相對的三或四線上叫做「掛」。如圖3-44白①。在三線叫低掛，在四線叫高掛。白①因和原來子相隔

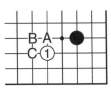

圖3-44

一路故名叫一間低掛。以此類推，A位叫一間高掛、B位叫二間高掛，C位叫二間低掛。「掛」是為了：（1）阻礙或影響對方守角；（2）伺機搶佔角地或分割角地。

　　圍棋的術語遠遠不止上面介紹的30多個。初學者可以不斷地在對局中多聽、多看、多用，自然會逐漸掌握和靈活運用。

第二節　簡易手筋

　　圍棋很複雜，尤其是對局時雙方常為了爭奪一塊地盤乃至一個子的死活費盡心機。但如掌握了一定的手法，運用到攻殺、防守、死活、官子等戰鬥不同時期，可以收到事半功倍的效果。這種手法就是「手筋」。

　　「手筋」一詞原是日本術語，現在中國棋手已經普遍沿用了。對「手筋」的解釋很多，許多圍棋高手都作了說明。但總括一下大致為：對方在接觸中有明顯效果，能使對方棋變壞而使自己棋變好的手段就是「手筋」。

　　由於吃子是圍棋的重要手段之一，也是某些手筋要達到的目的，所以把它歸納到本節中了。

一、征

　　「征」又叫「征子」，是一種特殊的吃子手法。征子是在對方長出來想逃出去的子的前面迎頭下子，同時打吃。對方如果再逃就再打，只准對方保留一口氣，一直追到盤邊，將它們全部提去。俗

稱「扭羊頭」。征子幾乎是每盤棋都會出現的下法。所以初學者一定要搞清征子問題。

圖 3-45 白△被黑❶打吃只剩下一口氣，如白△想逃出在圖 3-46 的圖 2 位長出，黑馬上在 3 位打，白 4 位曲，黑❺打……如此白曲、黑打，白棋一直只有一口氣。最後黑⓳打，白已無法再逃，一條大龍只好束手就擒。

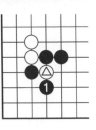

圖 3-45

征子不是在任何時候都可能征掉對方棋子的。在征子時雙方經過的路線上，如有被征吃一方的棋子在前面接應則無法征吃。如圖 3-47 中虛線所示的六條對角線上如有一子白棋，黑子就可能無法征吃白子了。

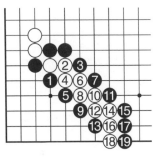

圖 3-46

圖 3-48 白棋在三線有白△一子。當被征吃的白子得到接應後，變成了三口氣。這樣黑棋就不能繼續再征下去了。同時產生了 A、B、C、D、E 等處

圖 3-47

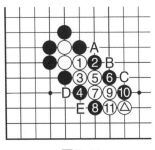

圖 3-48

中斷點，白可以任意選一點雙打黑棋，而且是不斷地雙打。這樣黑防不勝防，全盤就崩潰了。

　　圖3-49的白子⚪接應方法又有所不同，當黑征到❶時，白⑱曲和接應的白⚪正好對黑❶一子打吃，黑❶如再征下去，白⑳提黑❶，黑如再在A位打，則白可在B位提黑❶，同時又打吃黑❼一子。在另一邊的黑棋，又有許多中斷點，白處處可雙打。這樣，黑千瘡百孔，無法收拾，這局棋到此也可以以白勝而結束了。

　　圖3-49的白棋被征，在前面沒有子接應時千萬不要亂逃出，因為被黑提一子損失不太大，如跑成一條大龍再被提去就全盤皆輸。可以採取在被征一子的經過路線的前方選一點最有利的位置下子。如圖3-50中白下1位準備接應白棋出逃，黑一般在A位提子，白則可於B位或C位攻擊黑角上一子。白①一子叫做「引征」。引征時一定要算清棋路，千萬不能出一點錯。引征是一種比較複雜的高級戰術。

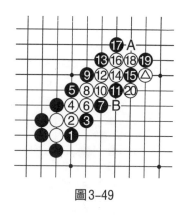

圖3-49

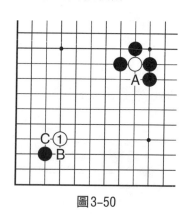

圖3-50

　　征子也是一種有趣的下法。古代棋譜中就不少利用征子在棋盤上迴旋的特點，排成棋局稱為「珍瓏」的一種，明代

棋譜《適情錄》中有《演武圖》，在南宋李逸民著的《忘憂清樂集》中有「三江勢」「千層寶閣勢」「八仙勢」「長生八俊勢」「引龍出水勢」等征子排局。有的滿盤征來征去，如「三江勢」達206手，「八仙勢」有229手之多，加上盤上原有的黑白子征到最後，盤上幾乎全是黑白棋子，如兩條游龍，煞是好看。下面介紹一個簡單的「千層寶閣勢」和一個日本中山典之五段所創作的「心形圖」以饗讀者。同時也給初學者兩個練習征子的機會。

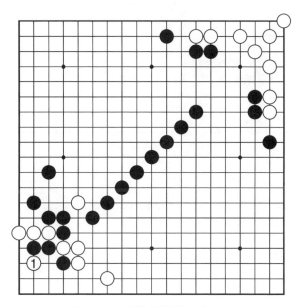

圖3-51　千層寶閣勢（白先）

此形白①自左下角開始，讀者不妨自己先下一下。圖3-52是千層寶閣勢具體征法。

圖3-53是心形圖，中山典之五段作。白先①位打，以後如何？讀者可先自試征一下看看結果。

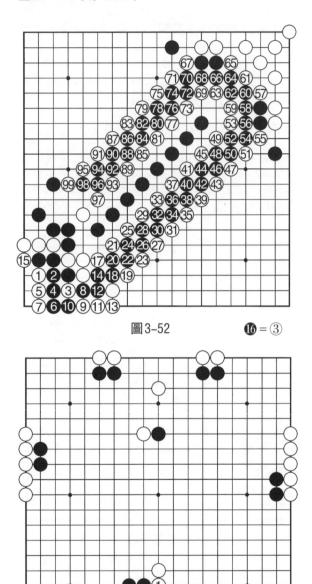

圖 3–52　　　　　　　　　⑯＝③

圖 3–53　心形圖

圖3-54

圖3-54是心形圖征子的結果。

習題

習題1 白先

習題2 白先

習題1 黑❶看到征子前方有一黑子，企圖逃走，你看行嗎？看清再說。

習題2 黑❶，白棋敢征子嗎？注意征子路上有白、黑子各一個。

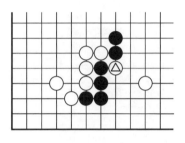

習題3　黑先　　　　　　　習題4　白先

習題3 白在△位斷，企圖將黑棋分成兩塊。由於前方有一個白子，黑能吃掉白△子嗎？

習題4 白先有什麼辦法將二路一子白棋逃出，並吃掉上面兩子黑棋？

習題1 白②開始征棋，黑子逃，但征到白㉔後，由於已到邊上，白不用在27位打，而是轉變方向直接將黑棋追到邊上吃去。黑看似能接應的●一子正好在白子之外，不能起引征作用。

習題2 白②也可以征吃黑子，黑棋雖然有●一子在征子路上，但白也有一子△正好擋住去路，白征黑子到了兩個子旁邊仍然是征子，黑棋無法逃走。

習題3 白以為有子接應而在△位斷是失算的。黑可以

連打兩手避開白前面一子再打兩手，白束手就擒。

習題4　白①連長兩手後再在5位扳。到白⑦止黑只有兩口氣，也無法逃出。所以是死棋了。這種走法叫做「送佛歸殿」。也是征子的一種，又叫「寬氣征」。

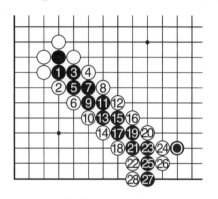

習題1　白先勝

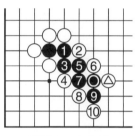

習題2　白先勝

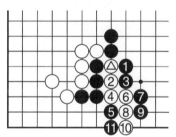

習題3　黑先勝

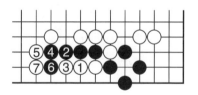

習題4　白先勝

二、枷

　　下子把對方一子或若干子關進自己的包圍圈內，使它們不能逃出，叫做「枷」。又叫「門」和「封」。

圖3-55的黑●一子由於前面有黑▲子接應，能不能逃出去呢？黑如像圖3-56那樣在1位逃出，白顯然不能征吃。但可以下在2位，黑兩子就無法逃出了。而黑▲子也起不了任何作用了。以後黑如A位沖白B位擋，黑如C位沖白D位擋就行了。白②一子就是典型的「枷」。

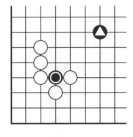

圖3-55

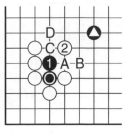

圖3-56

「枷」有多種多樣的形式，有時要跳枷，有時要飛枷。

圖3-57黑❶逃出，白在A位打。這當然是黑棋以為征子有利時下出的。白棋應採取什麼手段呢？圖3-58白②打後黑❸曲，此時白棋不在5位去征吃兩個黑子，而在4位跳枷，黑已無法逃出，如繼續走成黑❺沖，白❻擋、黑❼曲，白❽就將黑子全部提去，黑方只能增加損失。

圖3-59白在1位枷，想吃掉中間三子黑棋，但是黑棋

圖3-57

圖3-58

圖3-59

在圖3-60中2位沖，白③擋，黑❹打，白⑤接，黑❻打，白⑦長，黑再在8位打，白只好9位長，黑在10位長出，黑不僅逃出包圍圈，同時還威脅著下面四子白棋。

圖3-60明顯是白失敗，必須另想辦法才行。應如圖3-61白在1位飛封，以後黑❷沖，白③擋，黑❹打，白⑤接，黑以後❻和❽的沖完全是不必要的掙扎，白⑦和⑨再一擋，全部黑棋只剩一口氣了。

圖3-60

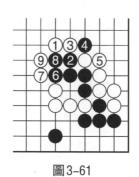

圖3-61

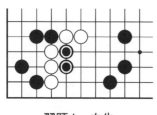

習題1　白先

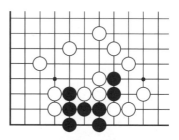

習題2　黑先

習題1　黑◉兩子將白子分開，白如何著子才能吃住這兩子？

習題2 黑先怎樣才能使被分開的右邊二子和大塊黑子連成一片，而且成為活棋？

習題3 白△一子將黑斷成兩塊，只有吃去這個子，黑才能連通，但由於白有△一子，黑在A位征子是不成立的。那如何下呢？

習題4 白①長出當然是征子有利，黑只有用枷，但能行嗎？

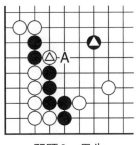

習題3 黑先

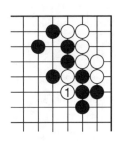

習題4 黑先

習題1 白只要在1位枷，黑棋就無法逃出，以下黑❷、白③、黑❹、白⑤打，黑棋被吃。

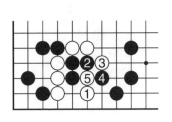

習題1 白先勝

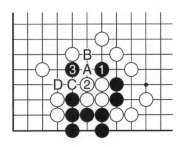

習題2 黑先勝

習題2 黑在1位打，白只能在2位下子，黑❸枷，則白棋是沖不出去的了。白如A位沖則黑在B位擋打，黑如在C位沖白則在D位擋打。黑總是無法外逃的。

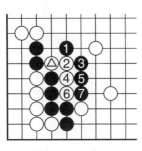

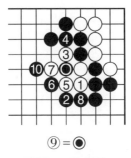

⑨＝●

習題3 黑先勝　　習題4 黑先勝

習題3 黑❶採取了枷的下法，白②、④、⑥外逃，但黑❸、❺、❼窮追不捨，白全部被殲。

習題4 黑❷跳枷，白③打黑兩子，黑當然❹接，白⑤曲打黑●一子，黑巧妙地不在7位長，而在6位打，白⑦提●一子，黑❽又在外面打白三子，白⑨只好在●位接。黑❿打，白不可能逃出了。

三、撲

故意向對方虎口裡填子，讓對方提去的手法叫做「撲」。一般來說「撲」主要是為了破壞對方眼位，或給對方棋子造成多處斷頭，使對方來不及接棋，從而吃去尾部若干棋子。

如圖3-62中的白①送給黑棋吃，黑棋就無法做出兩眼

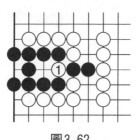

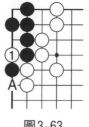

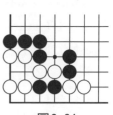

圖3-62　　　　　　圖3-63　　　　　　圖3-64

來。如在外面下子，黑❶接則活了。白①就叫「撲」。

　　圖3-63白①撲，黑死。白如在A位打，黑❶接則黑棋成兩眼，活棋。

　　圖3-64黑下面兩子只有兩口氣了，但仔細想一下黑還是有手段吃掉白棋的。黑在圖3-65裡的1位打，白2位接，黑棋無後續手段，兩子黑棋死了。但如按圖3-66進行，黑先在1位撲一手，白②提，黑❸打，白④在1位接，黑❺打全殲白棋。此例可以看出撲棋在緊氣上的妙用。

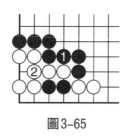

圖3-65

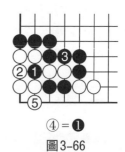

④＝❶

圖3-66

　　圖3-67黑目前正有一個完整的眼，在角部能否再做出一個眼來呢？這就要想法吃掉黑子才行。如按圖3-68次序下法，黑❶打，白②接，黑❸接，白④在上面斷頭處接，黑❺打，白⑥正好接回。黑棋死。正確下法應如圖3-69。黑❶先撲一手，白②提，黑❸立，白④接，黑❺打白不能在1

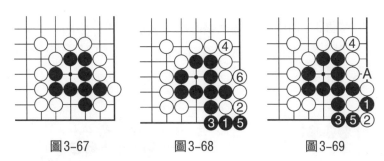

圖3-67　　　　　　圖3-68　　　　　　圖3-69

位接，如接黑在A位提四子，白只好A接，黑可在1位提兩個白子，成活棋。

　　圖3-69中的黑**5**打，白不能在1位接的著法叫「接不歸」。「歸」是回來的意思，「接不歸」就是無法把子接回來。「接不歸」的運用非常廣泛，是一些手筋在運用中要達到的目的。

　　習題1　黑下邊已有一個完整的眼位了，白如何去破另一個眼位呢？

　　習題2　黑角上有一個眼，要想辦法利用白邊上的兩個斷頭去吃掉二路上的兩個白子形成另一個眼。

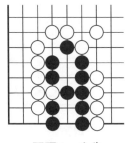

習題1　白先

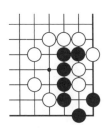

習題2　黑先

習題3 白已有一個完整的眼，黑能不讓白棋活嗎？

習題4 白棋一個眼也沒有，白棋能利用角的特殊性做活嗎？

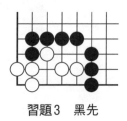

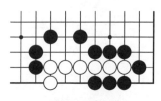

習題3　黑先　　　　　　　　　習題4　白先

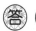

習題1 白只要在1位撲，黑❷不能在3位接，如接，白2位提四子，所以黑只有2位提白①，白再在3位打。使其成為假眼，黑死。

習題2 失敗圖 黑❶沖打，白②接，黑❸打，白④接，顯然黑僅一眼，死。

正解圖 黑巧妙地先在1位撲，白②提，黑❸打，白接不歸。白如1位接，則黑A提白五子，白A位接，黑在1位提三個白子成眼，活。

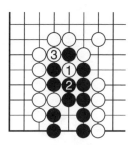

習題1　白先黑死

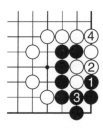

習題2　失敗圖

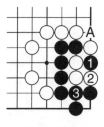

習題2　正解圖
黑先活

習題3　黑❶撲妙手，白二接，由於黑邊上◉一子立到一線，叫做硬腳，所以黑❸時白無法下到5位，只好在4位提去黑❶，黑❺一接白成假眼，死。如黑❶撲時白棋按參考圖那樣在2位提去黑❶，黑只要在3位一曲就行了。以後白A則黑B，白B就黑A，此處白總是一個假眼，死。

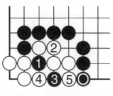

習題3　黑先白死

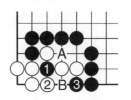

習題3　參考圖

習題4　白不能在上圖的3位直接打，如打，黑在1位接，白只一眼，不能活。應按上圖在1位先撲一手，黑❷提後，白再3位打，黑不能在1位接，如接，白在4位打。所以黑在4位接，白在5位提黑三子，黑❻提白⑤，白⑦打成兩眼。

習題4利用角上的特殊性用打三還一的辦法，和4位的斷頭做活，也是一種「接不歸」的具體應用。

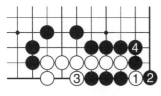

習題4　白先活

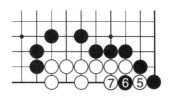

接習題4圖

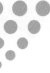

四、倒　撲

把自己的棋子投入對方虎口中，讓對方提去，緊跟著反提對方若干子的著法，叫做「倒撲」。

「倒撲」是為了收緊對方的氣以後進一步吃掉對方的棋。有時也是為了破眼，以殺死對方一塊棋。

　　圖3-70黑棋被白棋分割成兩塊，要連接起來只有吃掉中間兩子白棋。圖3-71黑❶送吃，白②提，黑❸立即在1位提去三白子，這種下法就是「倒撲」。

　　圖3-72和圖3-70有些相像。黑也可以用倒撲吃掉四子白棋。圖3-73黑❶撲，白②提，黑❸在1位反提白五子。

圖3-70　　　　　　　　圖3-71　　❸＝❶

圖3-72　　　　　　　　圖3-73　　❸＝❶

　　倒撲的應用很廣，圖3-74是邊上的一種形狀，黑如圖
3-75在❶位倒撲，就可以吃掉三子白棋。

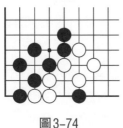

圖3-74

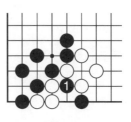

圖3-75

　　倒撲應用得當可以殺死整塊的棋。如圖3-76白①打吃
◉一子黑棋，黑棋的應法正確與否關係到這塊白棋的死活，
黑如在圖3-77的黑❷提三子白
棋，無謀，被白棋在3位一擋成了
活棋。進一步想一下，白①打時，
黑如圖3-78那樣在2位反扳。正好
對白三子形成倒撲形狀，白如在A
位提黑◉一子，則黑在◉位倒提白
四子，所以白只有在3位長，成曲
三形，黑❹點，白死。

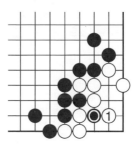

圖3-76

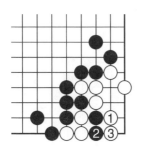

圖3-77

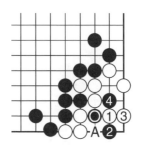

圖3-78

　　再看圖3-79的黑棋上面已經肯定有了一個眼位，下面有一個大眼，好像已經淨活。其實不然，它有缺陷。白①正好擊中要害，以後黑A位接，白B位撲右邊黑兩子，黑如B位接則白A位撲左邊兩黑子。所以黑死。這種下法有時稱做「雙倒撲」。

　　還有另一類型的「雙倒撲」。如圖3-80，白①撲入後，黑已無法再做活了。黑如在A位提白⚫一子，則白在⚫位反提；同樣，黑在B位提白①一子，白在①位反提。這種左右逢源的下法俗稱「喜相逢」。

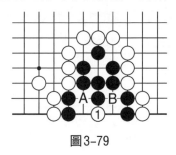

圖3-79

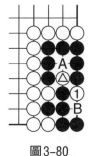

圖3-80

　　習題1、2　粗心人一看這兩塊棋均已活了，但角部有它的特殊性，請仔細想一下「倒撲」的運用。

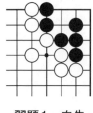

習題1　白先

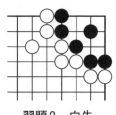

習題2　白先

習題3　如何利用「倒撲」來破壞眼位是首要的。

習題4　白吃兩黑子顯然不能活棋，請再進一步想一下。

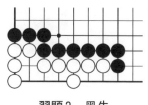

習題3　黑先

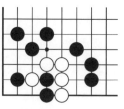

習題4　白先

習題5　角上已有一眼，如何再做出另一眼來呢？只有吃白子了。

習題6　黑先要吃掉白五子，你能走出正確的手法嗎？

習題5　黑先

習題6　黑先

習題7、8　當然要用「雙倒撲」來解決，你能正確走出來嗎？

習題7　黑先

習題8　黑先

習題1　白①好點，下一步準備倒撲黑左邊兩子，黑只好在2位接，白③扳縮小眼位，黑❹打後成為曲四，白⑤長，黑死。

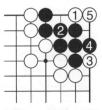

習題1　白先黑死

習題2　和習題1有相似之處，白①和黑❷交換之後，再走白③準備倒撲。黑❹接是無用的一著廢棋。因為黑角已形成了「盤角曲四，劫盡棋亡」。

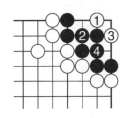

習題2　白先黑死

習題3　黑先下1位準備在2位倒撲白角上四子，白②只有接，黑再在3位扳破眼，黑死。如黑❶先在3位扳，則白下1位，活。

習題4　比較難，但利用倒撲就可以解決問題。白①扳，黑❷打時白絕不可在A位提兩子，如提，黑B位打白①，白死。所以白③反打，妙手，既可吃黑一子，又可以倒撲右邊兩子黑棋，這樣白棋當然活了。

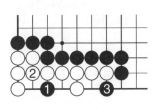

習題3　黑先白死

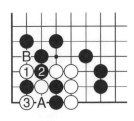

習題4　白先活

習題5　黑角上雖沒成形的眼，但確實是一個眼。因為白A位扳，黑B位打成眼。這叫「先手眼」。於是黑❶在左邊撲。如在2位打則白1位接。黑無法吃白棋不行。所以黑❶撲妙，白2位提後，黑❸擠打，白④提後黑❺打，白形成接不歸。白後面四子肯定被吃，又成一眼，黑活。

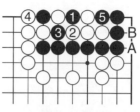

習題5　黑先活

習題6　黑❶尖，妙，白②立，黑❸也立，白④打，黑❺立打形成倒撲，吃掉白六子。

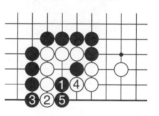

習題6　黑先勝

習題7　黑如3位沖，白1位立成活。圖中黑❶夾妙手，白②阻渡，黑3位打，白提❶、❸兩子，黑❺撲入原3位。形成「雙倒撲」，白死。

習題8　黑❶長多送一子，白②打，同時阻止黑兩子連回，黑❸再多送一子，白④提，黑❺在3位撲入，白⑥提右邊兩黑子，黑❼又一次撲入到黑❶處，形成雙倒撲，黑死。

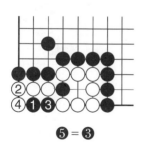

❺＝❸

習題7　黑先活

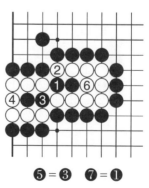

❺＝❸　❼＝❶

習題8　黑先勝

五、挖

　　「挖」是挑起戰事的激烈下法之一，是為了分斷對方棋子從而達到吃去一部分棋子的目的。「挖」一定要計算準確，否則也會給自己帶來損失。

　　圖3-81中的黑子和白子相互被對方棋子分成幾塊，在黑先時如能採取「挖」的手筋，吃去白三子，則黑全部連通，白棋幾乎崩潰。

　　圖3-82黑在1位沖，白2位併後黑已無法去吃白棋了。黑如A位沖白B位併結果一樣。

　　圖3-83黑❶挖，正確，白2位打，黑3位反打（不可在4位打，如打則白在❸處接逃出），白4位提黑❶，黑再在5位打，形成接不歸。以後白如在1位接，黑在A位提白七子，白如A位長，黑在1位提白五子，黑棋成功。這個形狀的手法俗話叫做「烏龜不出頭」。

圖3-81　　　　　圖3-82　　　　　圖3-83

　　圖3-84黑棋角上◉三子有辦法逃出來嗎？圖3-85黑❶挖是關鍵的一手，白②只有在下邊打（黑❶走3位的話，白

1位接，黑不行），黑❸接打，白④
接，黑❺打，白也是接不歸。白如A
位接，黑B位打；白如B位接，黑A
位提。這樣黑角上三子連擊。

圖3-84

　　圖3-86上邊白棋已有一眼，下
面眼位尚不完全，此時黑先白就不能
活，黑如下2位，則白在1位做眼活。黑如圖在1位挖，白
②打，黑❸卡眼，白成假眼，死。黑❶挖時白如下在3位，
黑就2位接回黑❶一子，白仍死。

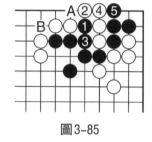

圖3-85

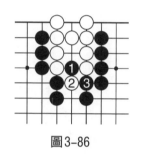

圖3-86

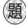

習　題

　　習題1　上邊已具備一個先手眼，
黑A、白B成眼，所以不必再做。黑有
辦法破壞下面白棋的眼位嗎？

習題1　黑先

　　習題2　黑有不少中斷點，不小心
就會被白斷吃掉一部分，黑有辦法連通
嗎？

　　習題3　黑要想辦法把內外的黑子連接起來就好了，那
就要吃掉白△兩子才行。你能辦到嗎？

習題2　黑先

習題3　黑先

習題1　失敗圖　黑❶沖，白正好2位做眼，活。黑如B位沖則白也是2位做眼。如黑❶下在A位，白依然在2位做眼。所以黑敗。

正解圖　黑在1位挖，白②打，黑❸打白四子，白只好提黑❶，接著黑❺卡眼，白死。

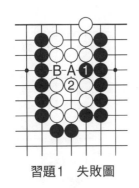

習題1　失敗圖

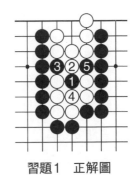

習題1　正解圖

習題2　正解圖　黑如在3位打，則白在A位接，在A位打，白3位曲，黑均無法吃去白兩子。但黑❶挖妙手，白

2位打，黑❸打白兩子，白接不歸。參考圖中白②頑抗，黑❸立，白④接，黑❺擋，白有A、B兩個斷，不能兩全。其中白④如下在A位，黑則B位擋，白仍不能逃出。

　　參考圖　白的損失比正解圖要大得多，所以白棋應按正解圖下。

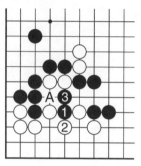 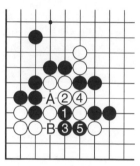

習題2　正解圖　　　　　　　習題2　參考圖

　　習題3　失敗圖　黑隨手在1位接，白2位併後，黑有A、B兩個中斷點，不能兼顧，失敗。

　　正解圖　黑在1位挖，妙手，白只好2位打，黑❸接，白④提黑❶一子，黑❺卡，白不入A位，以後白如1位接，黑即A位接，連通，黑成功。

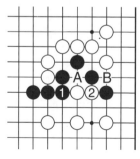 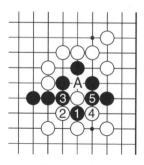

習題3　失敗圖　　　　　　　習題4　正解圖

六、滾打包收

　　「滾打」大多是自己先棄一兩子，然後把對方棋子打成凝聚一團的著法。「包收」則是把對方棋子緊緊包圍起來，不讓它得到更多的外氣。這兩者在對局中經常連在一起配合使用。所以也就連在一起成為一個術語了。

　　圖3-87黑●兩子只有兩口氣了，想要逃出來就要想辦法吃掉白△四子才行。圖3-88隨手在黑❶打，白②接，黑❸緊氣，白④搶先打右邊兩黑子。黑棋失敗。圖3-89黑在1位打，白②曲（此時黑千萬不能在4位接。如接則白可在A位打黑兩子）。現在如圖在3位反打。白④提去黑❶一子。黑❺反打，白⑥只有1位接。黑❼打白七子，白棋全部被殲。

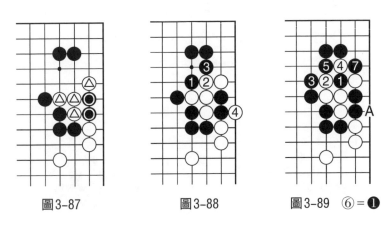

圖3-87　　　　　　圖3-88　　　　　　圖3-89　⑥＝❶

　　圖3-90右上角有四子白棋被黑分開，而且無法做活，想逃出來就要使用「滾打包收」的手段。

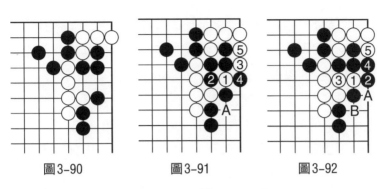

圖3-90　　　　　圖3-91　　　　　圖3-92

圖3-91白①挖，要點，黑❷打。白③撲入，黑沒法在5位打，只好在4位提白①，白⑤接同時打黑四子，黑接不歸。黑如1位接，白A位打。

圖3-92是變化圖，白1位挖時，黑在2位打，白3位接，黑4位接，白⑤打，黑無法A位接，如接，白B位打；黑在B位接，白則A位提黑五子，白角上四子逃出。

從上面兩例可以看出「滾打包收」經常是透過「撲」「打」，還有「枷」「挖」「征」等一系列手段來進行的。

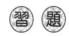

習題1　　白被分成三塊，而且右邊二路兩個白子只有兩口氣了，有辦法逃出來嗎？

習題2　　白只有角上一眼，能有辦法做活嗎？

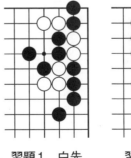

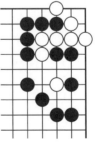

習題1　白先　　　習題2　白先

　　習題3　白①長出當然是征子有利，如白二子逃出黑棋將被斷成兩塊，要吃這兩白子最好的手筋是什麼？

　　習題4　黑棋的最佳下法是如何結果。

　　習題5　這一題比較複雜，白要吃掉黑●兩子，自然是用滾打包收的手筋，只要思路對了，可以一氣呵成。

　　習題6　白①斷是正常的下法，但現在外面有兩個●黑子，黑就可用強硬下法了。

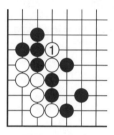

習題3　黑先

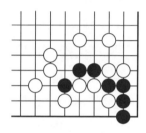

習題4　黑先

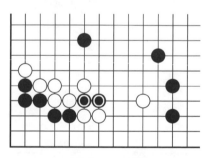

習題5　白先

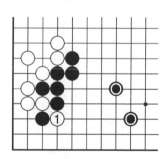

習題6　黑先

　　習題1　白不可在2位打，如打，黑1位接，白不行，應如圖在1位撲，黑❷提，白③打，黑❹接，隨後形成白征

黑子，白勝。

習題2　白要做活當然要吃黑子才行，於是就在1位挖，黑❷打，白在3位反打，黑❹提，白⑤滾打，黑如在1位接，白⑦打，白活棋。

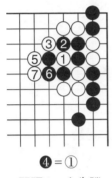

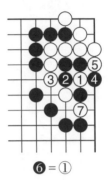

❹＝①

習題1　白先勝

❻＝①

習題2　白先活

習題3　失敗圖　黑❶枷正確，白②打，黑❸接，對應正常，但白④打黑●子時黑❺長出，錯誤，以致白⑥長出，黑失敗。

正解圖　白④長出時，黑棄去●子在5位扳打，白⑥提黑●子，黑❼滾打白接，黑●全殲白子。

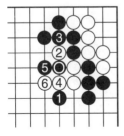

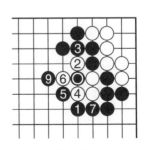

習題3　失敗圖

⑧＝●

習題3　正解圖　黑先勝

習題4　如2位雙打，白1位接，黑5位提，黑角能活，但不充分。應如圖在1位打，白②接，黑❸滾打，白④提，黑❺滾打，白⑥接，黑❼打。黑大成功。

習題5　**失敗圖**　白如簡單地在1位打，黑❷長出，白③壓，黑❹曲後，白⑤扳，接下去下到黑❿，白已無法捉到黑棋，白失敗。

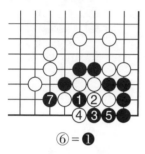

⑥＝❶

習題4　黑先勝

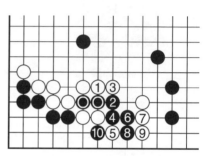

習題5　失敗圖

正解圖　白①打，黑❷曲、白③打、黑❹曲後，白⑤枷，妙手，黑❻打，白棄白①在7位枷吃，黑❽只好提，白⑨至⑪滾打包收成功。

參考圖　白⑤枷時黑在6位打白△一子，白仍然棄去在7位打……經過滾打包收形成征子，白⑲後，黑損失更大。

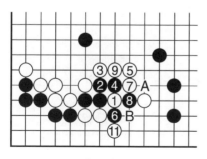

❿＝①

習題5　正解圖　白先勝

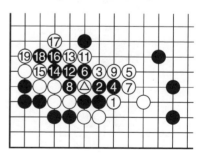

❿＝△

習題5　參考圖

習題6　**失敗圖**　黑❹本是正著，但黑現在外圍有兩◉子，所以黑棋就顯得軟弱了。

　　正解圖　黑❷打、白③長後在4位長，白⑤曲時黑❻扳妙，棄黑❷一子，形成滾打包收，直到黑⓬渡過後，白雖有氣，但已無法逃出黑圍了。

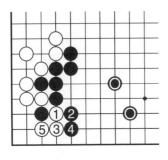

習題6　失敗圖

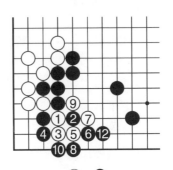

⑪＝❷
習題6　正解圖

七、立（金雞獨立）

　　這裡的「立」多半是指在一路的「立」，俗語叫做「硬腳」「立」運用得當，在對殺中經常起到奇妙的作用。

　　圖3-93角上黑棋三子有三口氣，而被圍的五子白棋卻有四口氣，黑先手能吃掉白棋嗎？

　　圖3-94黑❶扳想緊白氣，白②撲，妙。黑❸只有提，白④打，黑不能接，如接白A位打，黑被吃。所以黑❺在外面打，白提黑❶成打劫。黑失敗。

　　黑棋正應是在圖3-95的1位立，白②緊氣至黑❺，雙

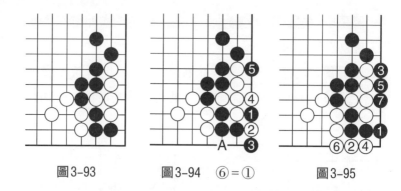

圖3-93　　　　　圖3-94　⑥＝①　　　　圖3-95

方必然之著，白⑥只好接，黑❼打吃，黑成功。這是利用「立」來長氣的例子。

　　圖3-96看起來已有兩個眼位，但只要大眼裡的⬤一子黑棋發揮作用就能殺死白棋。

　　圖3-97黑❶立下是不太被初學者注意的要點，白②做眼，黑❸一打白就死了。白②如改在3位接，則黑利用立下硬腳的條件在2位打。白即使在A位接（是廢棋），一個大眼也是死。這是「立」下殺棋的實例。

　　圖3-98白先殺黑並不難，只要如圖3-99白①立下，黑❷打，白③扳打，黑死。白①時黑如在3位立，白可在A位打，黑仍無法活。

　　白如先在圖3-100的1位扳，黑❷提，以後白A位扳破

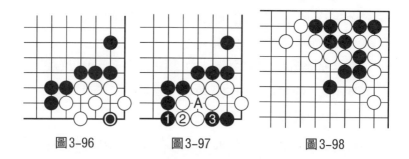

圖3-96　　　　　圖3-97　　　　　圖3-98

眼，黑 B 位做眼；白 B 位扳，黑就 A 位做眼成活，俗語叫「三眼兩做」。

圖 3-99 的白①是利用立破壞眼位的例子。

圖 3-101 中白要活動⊘兩子，是有可能的嗎？白①按圖 3-102 的下法扳，黑❷接後白無後續手段，失敗。

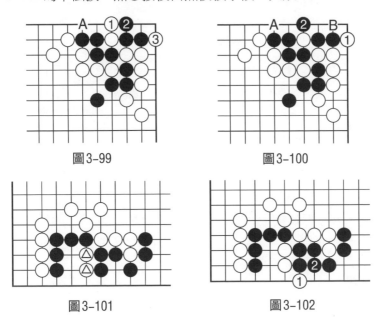

圖3-99　　　　　　　　　圖3-100

圖 3-101　　　　　　　　圖 3-102

白①按圖 3-103 立下，妙。黑❷防止白在 A 位渡回而尖。白③撲後在 5 位滾打黑不能接，如接，白 B 位打。所以對黑來說，最善應法是白①立時，黑在 3 位接，讓白在 A 位渡過，損失最小。此例是白「立」下求渡的手法。

圖 3-104 在左下角已有一個眼位，左邊圍地也不小，好

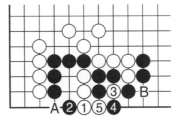

圖3-103

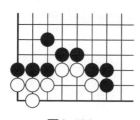

圖3-104

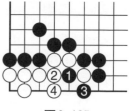

圖3-105

像已活。但黑棋如果利用外面已緊氣的條件，可殺白棋。圖3-105黑❶雙打，白②接反打，黑❸提，白④做活，黑失敗。

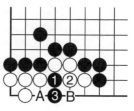

圖3-106

圖3-106為正解，黑❶打，白②接，黑❸立下。白A、B兩處均不能下子，如下子只剩一氣，黑提。所以白無法吃黑兩子，而黑隨時可在B位去打吃白棋，白只有角上一眼，死棋。這種下法叫做「金雞獨立」。在對局中是經常使用的一種手法。

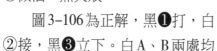

習題1　白角上一子，能吃掉二路上的兩個白子嗎？

習題2　左邊有黑白各二子，黑有三口氣，而白卻有四口氣。但由於白存在A、B兩個中斷點，所以黑是有機可乘。

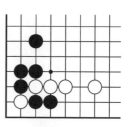

習題1　白先

習題3　白已有一眼，黑又有●一子可能被吃，現在黑

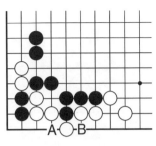

習題2　黑先

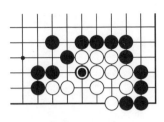

習題3　黑先

先能有辦法殺死白棋嗎？

　　習題4　被圍的黑四子僅三口氣，而被圍的六子白棋卻有五口氣，比黑多出兩口氣，但左邊一路白棋卻有A、B、C三個斷頭，黑大可利用。第一手棋是關鍵，不能下錯。

　　習題5　白五子和黑三子相互被圍在裡面，但白比黑多出一口氣，黑用什麼方法緊白氣？

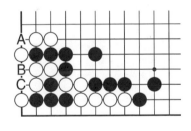

習題4　黑先

習題5　白先

　　習題1　失敗圖　白為了吃兩子黑棋在①位緊氣，黑❷打白③立、黑❹打，白少一氣被吃。

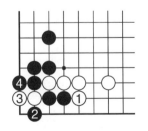

習題1　失敗圖

正解圖　白①位立下，黑❷扳，白再在③緊氣，形成「金雞獨立」，白勝。

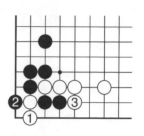

習題2　失敗圖　黑❶扳，白②接打，黑❸接後四子只有三口氣，而白△兩子是四口氣，黑子被吃，失敗。

習題1　正解圖
白先黑死

正解圖　黑❶立下，白②只好接，如不接到4位去緊氣則黑可在2位撲，白A提，則黑B位打，白接不歸。白在2位接後，黑先手成為四口氣，黑❸開始緊氣，相互下至黑❼，黑可吃去白兩子，黑勝。

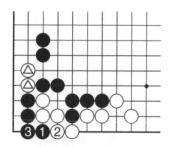

習題2　失敗圖

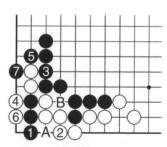

習題2　正解圖　黑先白勝

習題3　黑❶不能在2位接，如接白在❶接成活棋。如圖黑❶長下，白②打，黑❸再立形成「金雞獨立」，白死。在黑❶長時，白如在❸打，黑在2位接，白仍然是死棋。

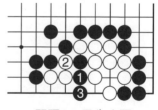

習題3　黑先白死

習題4　失敗圖　黑❶開始直接緊白六子氣，顯然黑少一氣被白吃掉。在白②時黑如在4位撲，白將在3位反撲黑

四子。黑棋沒利用白左邊幾個斷頭是不成功的下法。

正解圖 黑先在❶立下，白②扳，黑❸撲必要，白④提，黑❺扳開始緊氣。白為了在A位緊黑氣，只好連下⑥⑧⑩三手棋去接斷頭，這樣黑在白外面也就獲得連緊三口氣的機會。最後白少一氣被黑打吃。黑勝。

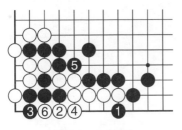

習題4 失敗圖

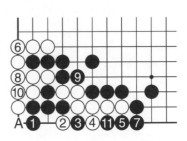

習題4 正解圖 黑先勝

習題5 失敗圖 黑急於在1位緊白五子的氣，被白在2位撲後，黑❸提後同時也緊了自己一口氣。這樣經過相互緊氣至白⑧打，黑形成接不歸，如白在2位接，則黑在A位可提去黑八子，損失更大。

正解圖 黑❶立下，妙手，白②只有在外面緊氣，不能在5位緊氣，那樣自己也少了一口氣。雙方交換到黑❾時白少一口氣，被黑吃去。

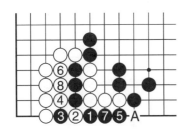

習題5 失敗圖

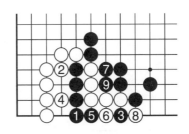

習題5 正解圖 黑先勝

八、拔釘子

> 「拔釘子」是在雙方對殺時常用的手段之一，它是綜合了「立」「撲」「挖」「斷」等手筋在二線、一線的一種緊氣吃棋的方法。
>
> 「拔釘子」的過程進行完之後，形成了一大塊棋，對這個形狀有許多象形的名稱。在角上又叫「秤砣」。古代叫做「蠟扦」，日本叫「石塔」，俗語叫做「大頭鬼」。

圖3-107有●兩個黑子被圍，而且只有三口氣，而角上的白子似乎不止三口氣。如黑隨手在A位一擋，白B位接就成了五口氣。這樣黑棋兩●子將被吃。

黑棋正確走法應按圖3-108在1位斷，白只好2位打，如在3位打黑2位一立就成了「金雞獨立」了。白死。所以白在2位打，黑❸立是要著，所謂「棋長一子方可棄」。黑❸如在外面打將成為圖3-109，白④提後黑●兩子肯定被白吃掉，所以圖3-108的黑❸立後以下著法中黑❼在1位的撲

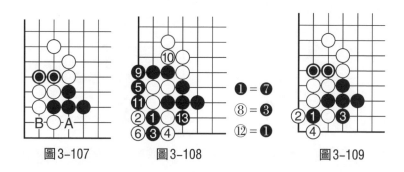

圖3-107　　　　　圖3-108　　　　　圖3-109

也是關鍵一著，至黑❽吃去全部白
子。

圖3-110

　　圖3-110黑●三子僅有三口氣，
邊上白△五子有幾口氣呢？好像比黑
多得多。如黑簡單地在1位沖，白②
曲，黑❸打白④接，成了四口氣，如
圖3-111比上面三個黑子多一口氣，黑失敗。

　　在圖3-112中黑從1位挖開始，使用了拔釘子的一系列
走法，終於至黑⓮吃掉了全部白棋。

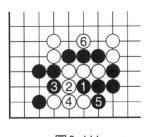

圖3-111

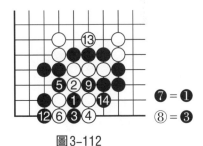

圖3-112

習　題

　　習題1　　白△一子能逃出去嗎？
要運用好拔釘子的手法是可以的。你
行嗎？

　　習題2　　白△四子和黑●五子在
對方的包圍之中，白先有辦法利用黑
子的缺陷吃掉黑子嗎？

習題1　白先

　　習題3　　黑●兩子只有三口氣，黑先如下在A位，黑兩
子肯定被白吃去。如何緊白△三子氣是關鍵。

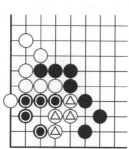

習題2　白先

習題3　黑先

習題1　白①長出，黑只好在2位長，白③再長，黑❸扳，白⑤斷以後形成了拔釘子形狀，至白⑰吃掉全部黑棋。

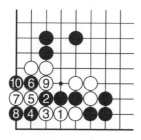

習題1　白先勝

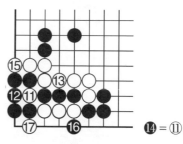

接習題1圖

⑭＝⑪

習題2　白先在1位嵌入，妙極。黑❷打後白③立，按拔釘子的下法至白⑨接，黑只有在10位渡，白⑪打，黑不能接，只好在12位渡回一半，白⑬提黑四子渡回成功。若白9位黑❿做

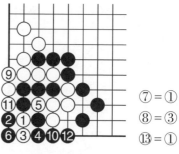

習題2　白先勝

⑦＝①
⑧＝③
⑬＝①

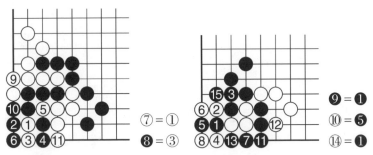

習題2　變化圖　　　　　習題3　黑先勝

眼，白⑪將黑全部吃去，黑損失更大。

習題3　黑❶先手只有扳才能緊白氣，白②打也是必然的一手，白④打時黑❺立關鍵，以下按「拔釘子」下法，最後黑勝。

九、尖

「尖」大概是在所有手筋中，對局時使用率最高的一種。「尖無惡手」和「棋逢難處走小尖」的說法可以體現「尖」的重要性以及使用的廣泛性。

圖3-113兩個◉黑子兩口氣，而白△四子三口氣，黑如從外面A位緊氣，白從B位打吃黑◉兩子，如按圖3-114在

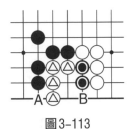

圖3-113

圖3-114

❶位立下，白②擋，黑❸位擋，只能成為雙活，黑得不到便宜。正確下法應按圖3-115黑❶尖頂，白只有②立，黑❸打吃白四子，黑成功。

圖3-116黑◉兩子遠離大塊黑棋，要想連回來用什麼方法才行？圖3-117黑❶對兩邊都是小飛，似乎可以渡回兩子，但是白②跨下，黑❸打（黑如下5或4位，白均❸接，黑兩子被斷開），白④反打，黑❺接，白⑥也接，黑失敗。所以圖3-118黑❶小尖，妙手，白②跨強斷，下至黑❺，黑❼兩子渡回。這裡要說明一點，黑❶若在5位尖一樣渡回，但1位尖是正著。

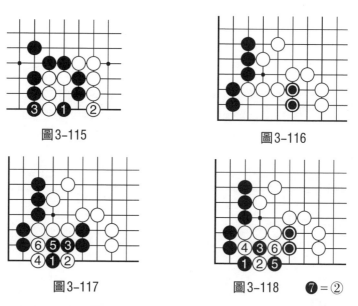

圖3-115

圖3-116

圖3-117

圖3-118　　❼=②

圖3-119黑雖是先手，要想活得費一點腦筋。由於白⊘是硬腳，所以黑如A位做眼，白B、黑C成為劫殺。圖3-120中黑❶立，白②點經過黑❸、白④、黑❺這樣成了A和B位連環劫，黑做不出兩眼來，死棋。所以圖3-121黑在

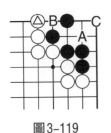

圖3-119

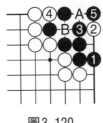

圖3-120

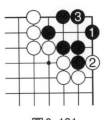

圖3-121

1位尖，白②扳，黑❸簡單成活。

　　圖3-122白△一子將黑棋分成兩塊，黑棋先手能吃掉白
△子就太好了，但由於白◎兩子，黑不能征吃△一子。圖
3-123黑❶打，白②長，黑只能3
位打（如在4位打，則白3位
接），白④曲後逃出，黑左邊四子
被吃。黑更不能在2位打，那樣白
在❶長，黑棋更糟。圖3-124黑在
1位尖正著，白一子已無法逃出，
如在2位逃，黑❸扳至黑❼白四子
全部被吃，損失更大，而且碰傷外
面兩個白子。黑成功。

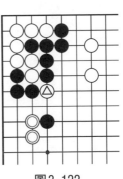

圖3-122

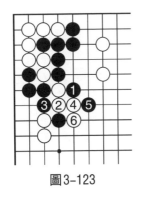

圖3-123

圖3-124

習題1　白△六子組成一眼，而黑◉僅有兩口氣，黑有辦法和白棋對殺嗎？

習題2　和上題差不多，黑五子◉有兩口氣，白四子△有三口氣，黑棋有什麼手段嗎？

習題1　黑先

習題2　黑先

習題3　被圍的白棋沒有眼位，要想活只有利用白△一子去吃掉黑◉三子，能行嗎？

習題4　黑◉兩子看來很難逃脫了，但真的走投無路了嗎？

習題3　白先

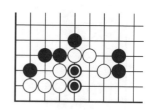

習題4　黑先

習題1 **失敗圖** 黑❶立下，白②緊氣，黑無法進入Ａ位去吃白棋，所以黑四子成了死棋。

正解圖 黑❶尖是絕處逢生的妙手，白②只好下在此處，準備在Ａ位緊黑棋的氣。黑❸拋劫，成劫殺。這個結果比左圖淨死要強多了。

習題2 **正解圖** 黑❶立下，是犯了以為能長氣的錯誤，但白②緊氣，黑❸打，白④在外面打，黑❺提白子，成為打劫殺。黑失敗。

正解圖 黑❶尖是正應。白②長進角裡，雙方下至黑❺成了金雞獨立形狀。白⑥要接一手才能進入角部打吃黑子，但黑❼搶先打吃白四子，黑勝。從這裡可以看出「尖」的妙處。

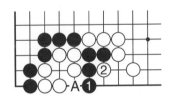

習題1 失敗圖

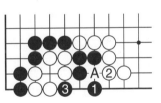

習題1 正解圖 黑先劫

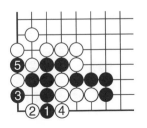

習題2 失敗圖

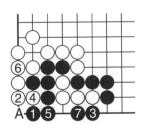

習題2 正解圖 黑先勝

　　習題3　失敗圖　白①長直接緊黑三子氣，黑❷曲後，白只有在3位扳，以下雙方交換至白⑨提黑❻一子後，成劫殺，白不成功。

　　正解圖　白①尖一手，黑❷只好托，白③挖後是雙方必然對應，至白⑨吃去全部黑棋，白活。在白①後黑如5位打，白A位接，黑再❷扳，白可先在6位打，等黑3位接後再9位扳，黑仍然死。

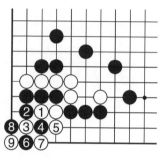

習題3　失敗圖

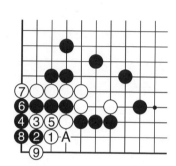

習題3　正解圖　白先勝

　　習題4　失敗圖　黑❶企圖以托渡過，白②挖後，至白⑥打黑四子止，形成接不歸。黑如A位接，白B位打全殲黑棋，角部四子白棋逃出。

　　正解圖　黑❶尖，想渡過，白②擋下，至黑❺卡，白A、B兩個斷頭不能兼顧。也就是說白A位曲，黑B位斷，

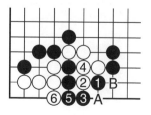

習題4　失敗圖

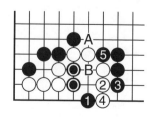

習題4　正解圖　黑先勝

如白B位接，則黑A位將白棋全部
吃去。

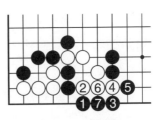

習題4　變化圖

　　變化圖　黑❶時，白②尖頂，
希望能防止黑棋渡過。黑❸跳，妙
極。白④挖，黑❺打，白⑥接，黑
❼平安渡過。白角上四子自然死去。

　　這一題的尖渡就是有名的被稱做「方朔偷桃」的下法。

十、夾

> 　　手筋中所講的「夾」主要是指對對方棋子的「夾」。夾可以緊對方棋子的氣，也可以利用夾來求活自己的棋。

　　圖3-125黑◉兩子和白△三子各有三口氣，白先好像能吃掉黑棋，但由於在角上有特殊性，白棋如稍有不慎，就會被黑棋吃去。如圖3-126白①隨手一扳，黑❷曲，白③只有連扳，不扳則比黑少一口氣。但黑❹一打，白①被吃，白角上三子也必然死去。

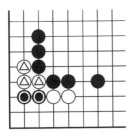

圖3-125

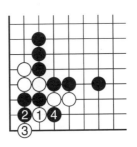

圖3-126

圖3-127的白①夾，是妙手，黑
②曲必然，白③渡過，以下進行到白
⑨，黑棋被吃，白勝。

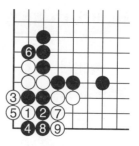

圖3-128黑●五子只有兩口氣，
白△兩子三口氣，黑白雙方各有A、
B兩個斷頭。黑先，有辦法能吃掉白
△兩子嗎？圖3-129黑❶扳似乎緊了

圖3-127

白氣，但白②撲是好手，等到黑❸提，白再4位立下，以下
白一系列下法非常緊湊，尤其是白⑥的斷。白棋至⑩吃去黑
棋。其實黑❶可按圖3-130夾，則以下著法為雙方必然的交
換，由於白④接一手，黑❺得以搶先打吃白棋，黑勝。

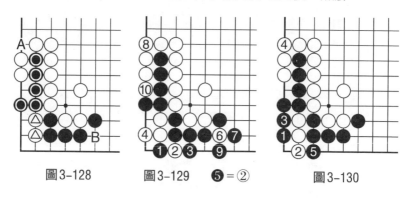

圖3-128　　　　圖3-129　　❺＝②　　圖3-130

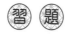

習題1　黑上面四子被圍，要利用●子吃白棋，當然用
「夾」，但直接在A位夾，白B位征吃●子，請往深處想一
下。

習題2　黑四子三口氣，白角部可能成眼。黑可以吃掉
白子，仔細想一下。

習題1　黑先

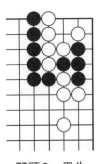

習題2　黑先

習題3　白A位扳，黑B位曲，活。要殺死黑棋才是白棋的目的。

習題4　黑要做成曲四才能活，你行嗎？

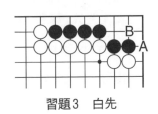

習題3　白先

習題4　黑先

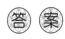

習題1　黑先長壓一手，是必要的過門（如白在❸併，黑就在2位征吃上面兩白子），白②長後，黑❸夾，白④長出，黑❺沖吃兩白子。上面四子黑棋逃出。

習題2　失敗圖　黑❶隨

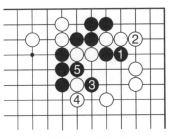

習題1　黑先勝

手一扳，白②立下，黑❸撲雖是常用的緊氣手法，但在此無用，黑❺接後，白⑥扳，黑棋無法吃白棋，死。

正解圖　黑❶夾是正應（白②如在3位立，黑則在2位撲），白②接黑❸打，白勝。

習題3　白①夾，好手，黑❷當然接，白③渡回，黑用❹撲、❻立下，企圖造成白接不歸，白不去破眼，而是穩穩接上一手，黑只能後手成為直三，被白⑨點死。

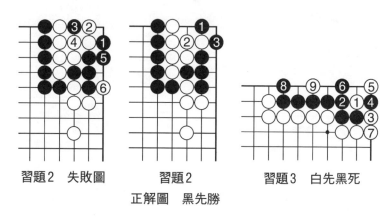

習題2　失敗圖　　　習題2　　　　　習題3　白先黑死
　　　　　　　　　正解圖　黑先勝

習題4　失敗圖　黑❶簡單地長，希望白4位打，黑再2位打，但白先在2位曲一手，等❸扳再在4位打，黑已無法做活了。所以應按正解圖下。

正解圖　黑在1位夾，白只有2位打，黑❸打，❺立後，儘管白⑥扳，黑❼打，仍是直四活棋。

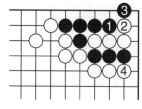
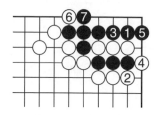

習題4　失敗圖　　　　　習題4　正解圖　黑先活

十一、點（老鼠偷油）

> 「點」大多是為殺死對方大塊棋時使用。前面講過的「直三」「曲三」「丁四」「刀五」「花五」等先手活後手死的形狀，均是對方用「點」來殺死的。另外，在破壞對方眼位、緊對方氣和收官時也經常能成為妙手。

圖3-131被包圍的黑棋有一個大眼，白棋可以點殺。但要結合撲。圖3-132白①點黑❷接雖成直四，但白先手於3位長，黑死。圖3-133黑改在2位曲做眼，白③多送一子，黑無法7位接，只好提黑兩子，白⑤撲破眼，黑❻提去白⑤，黑❼一擠成假眼，黑棋死。

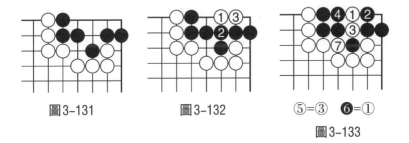

圖3-131　　　圖3-132　　　⑤=③　❻=①

圖3-133

圖3-134是一個很有名也很有趣的題目，它是有特定方法的，稱為「老鼠偷油」。這種下法在收官時也經常使用。

圖3-134

圖3-135白①簡單地一扳，被黑❷打，白③斷，黑❹提後黑已淨活，以後白A黑B或白B黑A，黑都是活棋，白失敗。在圖3-136中白①點，妙手。這就是所謂「老鼠偷油」。黑❷阻渡，白③尖斷。黑❹立，白⑤打，黑五子被吃。在白①點時，黑如圖3-137在❷尖頂，白③簡單渡回，黑依然死棋。

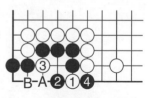

圖3-135

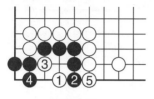

圖3-136

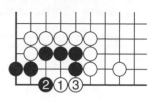

圖3-137

　　圖3-138黑白子都不少，看起來好像很複雜，其實被白包圍的黑棋要逃出也不難，但黑如不動腦筋簡單地在A位打，白將在B位做劫。其實黑只要按圖3-139在1位點，白就無法阻止黑逃走了。

　　以下白如A位接，黑可在B位打白五子，白如B位阻

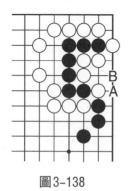

圖3-138

圖3-139

渡，黑可D位打吃白兩子，白如C位接，黑可B位打吃白一子，白均為接不歸，黑不管吃幾子均可渡回家。

習題1 白先應怎樣破壞上面那個眼？裡面範圍很小，千萬不要點錯地方，否則黑可做活。

習題2 這是一個變相老鼠偷油的形狀。

習題3 白⊿兩子和上面四個白子，被角上三個◉黑子分成兩塊，只有吃掉這三個黑子才行。

習題4 白⊿扳企圖渡過，但黑有妙手使白無法達到目的。

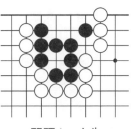

習題1　白先

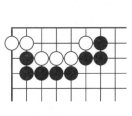

習題2　黑先

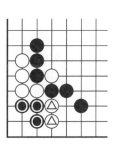

習題3　白先

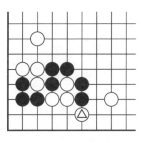

習題4　黑先

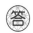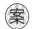

習題1 **失敗圖** 白①點，黑❷尖頂，白③只有渡回，黑❹做眼活，白失敗。

正解圖　白①向左移一路點，則結果不同，白⑤以後，由於白△一子是硬腳，黑以後下A位，白B位破眼，黑B位白則A位破眼，黑總做不活。

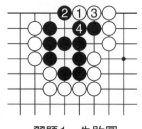

習題1　失敗圖

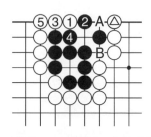

習題1　正解圖　白先黑死

習題2　失敗圖　黑❶隨手打，黑❸提，白④立。成曲四活棋，黑失敗。

正解圖　黑❶點，白②接至黑❺成老鼠偷油形狀，白死。黑❶點後，白如在參考圖中2位尖頂阻渡，黑在3位尖斷，並準備4位撲白三子，白只好4位接。黑❺將白棋做成「丁四」，白死。也可以A位立下吃白棋六子。

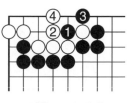

習題2　失敗圖

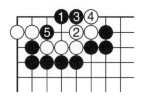

習題2　正解圖　黑先白死

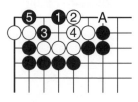

習題2　參考圖

習題3　失敗圖（1）　白①隨手一扳，黑❷打白只有在3位接，黑❹做活，白已無任何手段將兩塊白棋連接起來了。

顯然失敗。

失敗圖（2） 白①位點錯誤，黑❷緊氣，以下雙方正常交換至黑❻，白棋四子被吃，黑反而成功。

正解圖 白①點方向正確，黑❷只有阻渡，否則白在2位渡回，黑就沒有手段了。雙方交換至白⑦，黑子被吃，白兩塊棋終於連成一片。

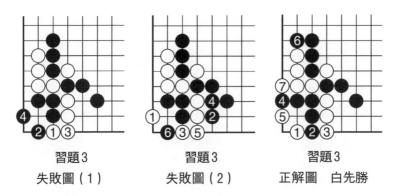

習題3
失敗圖（1）

習題3
失敗圖（2）

習題3
正解圖　白先勝

習題4　失敗圖 黑❶反扳阻渡，白從角上2位反擊，黑❸先打，再❺擋，至白⑧成劫殺，黑失敗。其中黑❸如改在5位擋，則白⑥斷和黑❼交換後在A位打，就可救回白棋。

正解圖 黑❶妙手，白②反扳，黑❸是絕妙一手，似鬆

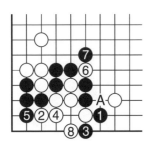

習題4　失敗圖

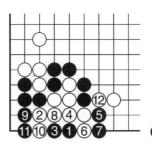

習題4　正解圖　黑先勝

⓭ = ❶

實緊，白④只好接上（如在9位長
出，黑只要8位斷打就可吃掉白
棋）。以下至黑⓭黑吃去白棋，黑棋
成功。以上❶、❸兩子的下法，叫做
「黃鶯撲蝶」或「蒼鷹搏兔」。

習題4　變化圖

　　變化圖　黑❶點時，白②接，下
至黑❾，白仍被吃。

十二、斷

　　　「斷」是一種挑起戰鬥的激烈下法。俗語常
說：「無斷不成棋」「棋從斷處生」「能斷則
斷」。從這些俗話中不難看出「斷」的作用。
「斷」有時可以減少對方的氣，有時可以製造接不
歸，有時可以製造「拔釘子」，等等。

　　圖3-140，角上的白棋圍空不少，似乎應是活棋，但它
仍有缺陷。圖3-141黑❶斷打，擊中要害，雙方下到黑❺，
黑方不僅吃去白角上兩子，而且使整個白棋不活，所以白棋
應搶先在1位接一手才行。

圖3-140

圖3-141

圖3-142，角上黑白對殺，黑如A位接，白B位打，黑棋四子被吃。

圖3-143，黑❶斷，妙手，白②打，黑❸接，白必須④提黑❶後才能在A位下子，黑❺得到了先手打白棋的機會，黑勝。

圖3-144，上面三子黑棋三口氣，是無法逃出去的，只有吃掉下面白棋才行，圖3-145黑❶曲，白②接後成四口氣，白明顯可吃掉黑棋三子。黑失敗。只有按圖3-146那樣黑在1位斷，白2位打，黑3位打（不能7位打，如打，白4位提，白吃黑）。白④提後，形成了滾打包收，下至黑❾打，白棋全部被殲。

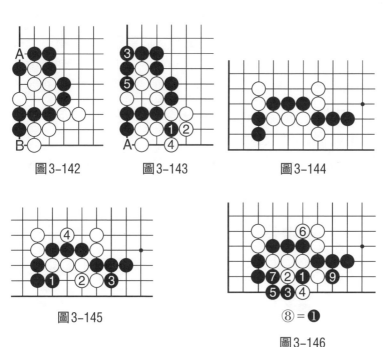

圖3-142　圖3-143　圖3-144

圖3-145

⑧＝❶

圖3-146

圖3-147中白有四個斷頭，黑如何利用這幾個斷頭呢？圖3-148黑❶斷，白②打，黑❸反打，白④提後，黑❺打白三子。白②如改在3位接，則黑在2位提白兩子，兩種結果都是黑棋有很大的收穫。

圖3-147　　　　圖3-148

習題1　白三子和黑四子對殺，白當然在A位斷，但接下去的著法是前面介紹過的一種特殊吃子方法，你能熟練地使用嗎？

習題2　黑五子被圍，左邊是逃不出去的，如何利用白A、B兩個斷頭做文章？

習題3　這是一題水準較高的對殺，黑棋要吃掉白⊿兩

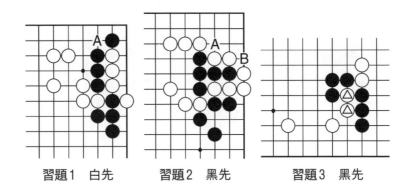

習題1　白先　　　　習題2　黑先　　　　習題3　黑先

子，兩塊棋才能連通。初學者須動動
腦筋才能想出答案來。

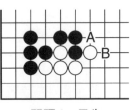

習題4　黑先如何下，如在A位
壓，白B位長，黑棋無謀。

習題4　黑先

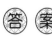

答 案

習題1　白先在1位斷，黑
❷打，白③長，接下去形成「拔
釘子」，最後黑在12位撲，白
棋不予理睬，⑬在外面緊氣，黑
如在A位提，則白B依然打吃，
白棋多一氣勝。

⑦＝①
❽＝③
❿＝①

習題1　白先勝

習題2　**失敗圖**　看似在黑
❶緊氣，但白②接後，黑再在3
位斷，白④打，黑❺長，白⑥也長，黑少一氣，失敗了。

　　正解圖　黑❶先斷，白不能7位打，只有2位打，黑接
著在❸撲，至黑❼長，黑多一氣吃白，黑裡面五子也通出。

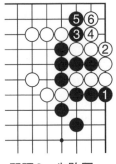

習題2　失敗圖

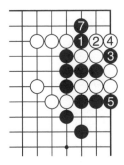

習題2　正解圖

⑥＝❸

黑如在參考圖中先1位撲，再3位打，後在❺斷，被白⑥打，黑失敗。

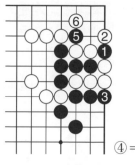

習題2　參考圖

④＝❶

　　習題3　失敗圖　黑❶打，白②接後黑❸扳，白④反扳，黑無後續手段。黑如2位打，白就1位接，黑更無法吃白子。

　　正解圖　若黑❶搭下，白②下扳是最頑強的抵抗。黑❸扭斷是妙手，白④打黑❶，黑❺打白兩子，白接不歸。白④如在A位打黑❸，黑則在B位打，白仍是接不歸，這種下法叫做「相思斷」。

　　參考圖　白②如上扳，黑❸打，白④接，黑❺可征吃白子。

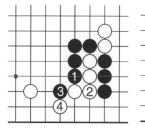

習題3　失敗圖

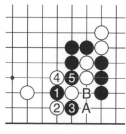

習題3
正解圖　黑先勝

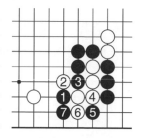

習題3　參考圖

　　習題4　黑❶斷正確，在這裡黑如不去斷，白棋就太軟弱了，白②打，黑❸長，白④長（白不能5位曲，如曲，黑4位曲白將崩潰），黑❺曲，吃去白四子。

　　在變化圖中，黑❶斷後，白捨不得四子而在下面2位打，黑❸長，白④爬，黑❺長。以下白要再爬，在下面求

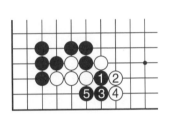

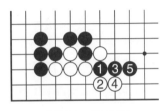

習題4　黑先勝　　　　　　　習題4　變化圖

活，這樣，外勢全失，白大虧。

十三、倒脫靴

「倒脫靴」又稱「脫骨」「脫殼」，是指一方先讓對方吃去數子，然後在被對方提去子的空格上斷打對方的子，並反吃掉的著法過程。這種下法在實踐中很少見到，多半在做死活題中應用。但一個初學者不能不瞭解和掌握這種下法。如在實戰中能恰巧用上一次，一定會帶來快感。

圖3-149黑棋下面已經有了一個眼，上邊的眼不好做，如黑A位白B位一沖就成了假眼了。所以圖3-150黑❶曲

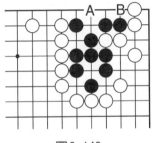

圖3-149

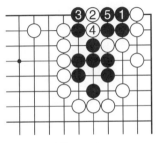

圖3-150

下，準備做眼，白②點，黑❸立下阻渡，白④打，黑❺提。
以後白在圖3–151的6位撲，黑7位提，失誤，白8位一卡
黑成假眼，死。應按圖3–152在7位接上，讓白⑧吃去黑四
子，妙！再在圖3–153中9位吃掉圖3–152的白⑥⑧兩子，
黑就成了活棋。

　　圖3–154白已有一個眼位，
黑如在A位提白一子，白則提黑
三子而活。而圖3–155黑❶曲一
手多送一子，妙！白②提黑四子
後，黑於⬤位反打白四子，白四
子被吃後已無法做活。

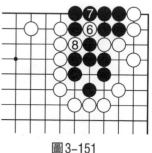

圖3–151

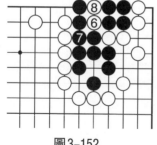

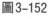

圖3–152

圖3–153

圖3–154

❸＝⬤

圖3–155

###

習題1　白角上只有一個眼，白先手能做活嗎？

習題2　白△一子和黑●兩子對殺，黑先要做活，在A位打，白B位立，成「金雞獨立」，兩黑子被吃，正確下法呢？

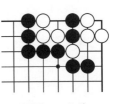

習題1　白先

習題3　黑先要利用●子生出棋來，把只有一眼的黑棋做活，雖不容易但很有趣。

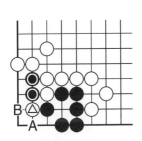

習題2　黑先

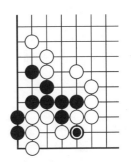

習題3　黑先

###

習題1　失敗圖　白①提是當然的一手棋，問題是當黑❷在續前圖中撲時白③提黑❷，失誤，黑❹一打，白死。正確應法如正解圖。

正解圖　當黑❷撲時，白不提而在3位接，黑❹提白四

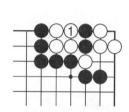

習題1　失敗圖　　　　續前圖　　　　習題1　⑤＝△

正解圖　白先活

子後，白⑤在△位反打，黑❷❹兩子，成「倒脫靴」。活棋。

　　習題2　失敗圖　黑❶打，白②長，交換至白⑥撲，白⑧打，黑已成假眼，死。

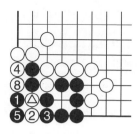

習題2　失敗圖

　　正解圖　白②長後黑在3位接了起來，白④打，黑❺也打，白⑥提黑四子。接前圖，黑❼打三子成「倒脫靴」形。白三子被吃，黑活。

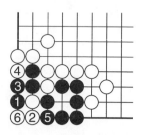

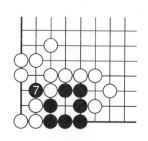

習題2　正解圖　黑先活　　　　　　　接前圖

　　習題3　失敗圖　黑❶打，白②接（白接是錯著，正應是在A位做劫進行抵抗），黑❸接，白④緊氣，黑三子被吃去，整塊黑棋也就死去，失敗。

　　正解圖　黑在❶打後黑❸不接而向外長一手，是為「倒

脫靴」製造條件，再在另一面7位接，白只有在6位立下，後在8位緊氣。至白⑩提黑四子，但黑立即在◉位反打白七子，並形成「倒脫靴」將白子吃去，黑棋活。

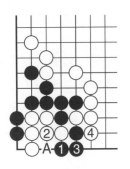

習題3　失敗圖

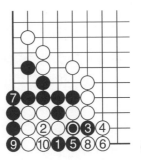

習題3　正解圖　黑先活

⑪ = ◉

十四、跳

這裡的「跳」不是指向中腹發展時用的「跳」，而是說在做活、殺棋、緊氣時，在局部使用的手筋。

　　圖3-156黑棋角上已具有一個眼形，要做出另一個眼來也不是隨手就成。圖3-157黑❶曲，被白②一沖，白④一托，白⑥一擠，黑死。圖3-158中黑❶接也不行，被白②飛

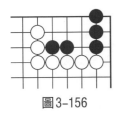

圖3-156

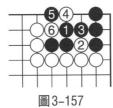

圖3-157

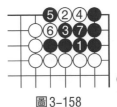

圖3-158

⑧ = ②

至白⑧撲的過程黑仍然是假眼，黑還是死。其實黑只要在圖3-159裡的黑❶跳，就保住了眼位，黑成為活棋。

圖3-160黑棋一個眼也沒有，要想做活，就要做成一個大眼來。圖3-161黑❶沖是當然的一手棋。白②渡也是正常對應，黑❸打，錯著，白④不在5位接而在角上扳，妙。黑❺雖提白兩子，但白⑥「打二還一」，黑棋不能做活。而圖3-162中在經過黑❶白②交換後，黑❸跳下，絕妙，白只有④接，黑❺打，白⑥接後，黑成直四，活棋。

圖3-163白要殺死黑棋，不難，但如隨手在A位扳，黑B位立下就活了。白棋在圖3-164的1位跳，黑❷壓、白③後黑如下A，則白B位扳，破眼，黑如B位做眼，白A位擠，黑總做不活。

圖3-159

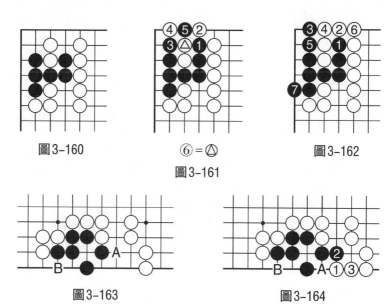

圖3-160

⑥＝△

圖3-161

圖3-162

圖3-163

圖3-164

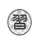

習題1　白先手求活，當然是「跳」，但有A、B、C三點，要一眼看出哪一點是正確的，而且結果如何，也不容易。

習題2　白棋被分成兩塊，想要求活只有吃掉兩子◉黑棋才行。第一手是關鍵。

習題3　黑四子要吃掉白三子，怎樣吃最乾淨。

習題4　白上面三子要逃走只有吃黑子，行嗎？

習題5　黑白雙方對殺，白棋兩子只有兩口氣，如何先手去吃掉黑三子？

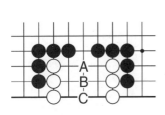

習題1　白先

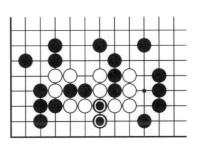

習題2　白先

習題3　黑先

習題4　白先

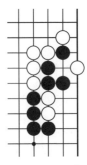

習題5　白先

答案

習題1　失敗圖　白①位跳，被黑在2、4位一沖成為直三，黑❻點，白死。如白在A位跳，黑照樣在2、4位沖6位點，白仍是死棋。

正解圖　白①在一線跳，這是初學者第一眼不容易發現的好點，黑如在5、7位沖，正好白在❹❻一擋形成兩眼活棋，現在黑❷夾，白③反夾，最後雙方對應至白⑦雙活。

習題2　失敗圖　白①緊貼黑棋緊氣，但被黑❷打後，白③提兩子，黑❹跳渡，白僅一眼，死棋。

正解圖　白①跳下，黑❷曲，想從右邊回家，白③沖斷，黑❹在底下渡，但白⑤撲，緊接白⑦打，黑接不歸，白可吃黑四子活棋。

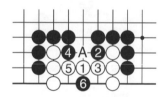

習題1　失敗圖

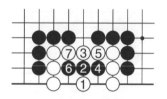

習題1　正解圖　白先雙活

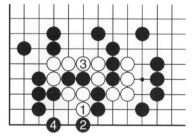

習題2　失敗圖

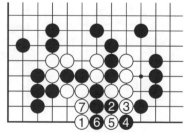

習題2　正解圖　白先勝

習題3　失敗圖　黑❶長看似緊白棋的氣，但白②一扳，經過黑❸打，白④反打，黑❺再反打，妙（此時白⑥如在7位長黑下A位就成劫殺）！白⑥提，黑❼再打至白⑧成劫殺白棋不利。

正解圖　黑❶跳，白②沖下阻渡，以下雙方是必然的交換，黑吃去白棋，四子逃出。

習題4　失敗圖　白①長後黑❷曲，白③扳，黑❹撲是好手！白⑤提後，黑❻成劫殺，白棋失敗。

正解圖　白在1位跳，以後雙方是自然交換，至白⑦止，白多一氣吃黑棋，大成功。

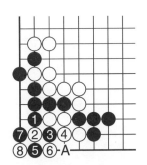

習題3　失敗圖

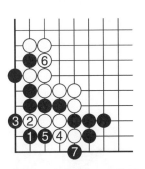

習題3　正解圖　黑先勝

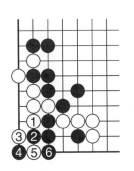

習題4　失敗圖

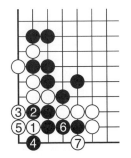

習題4　正解圖　白先勝

習題5　失敗圖　白①自緊一氣，大失著，黑❷打，白③徒勞，黑❹吃白四子，白失敗。白①如下到3位黑依然4位緊氣，白①如在A位跳，黑就3位關門吃。

正解圖　白①跳，妙手！雙方下至白⑦止，黑三子被吃，白棋大有收穫。

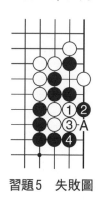

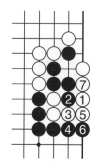

習題5　失敗圖　　　　　習題5　正解圖　白先勝

十五、碰

　　為了避免和對方直接戰鬥，採取一種聲東擊西的方法，使用靈活的戰術，來挫折對方的作戰意圖，在防禦、治孤時經常採用的手法，我們多稱它為騰挪。而「碰」則是在騰挪時常採用的手筋。

　　圖3–165中的「碰」是一種較高級的戰術，目的是試探對方的對應方法，再根據對方的應法，採取自己的作戰方針，這種下法叫做「試應手」。圖3–165雙方經過白①至白⑦的交換，黑下邊被分開，白成功。圖3–166白①碰時黑下扳白③反扳，黑❹接是正應，白⑤也接上，此圖也將黑棋分

開了。黑❹如在5位打，白A
位長出，黑雖暫時保住了下
面，但白的中央勢力增強，而
且角上留有種種手段，白當然
滿意。白①碰後，黑如按變化
圖在上面扳，白③長後，黑不

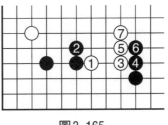

圖3-165

能再壓，越壓越吃虧。所以黑❹接，白⑤曲出，雖暫時不是
活棋，但黑也一時沒有好手法攻擊白三子。對白來說只要能
把黑棋分開，破壞下面黑地就十分滿意了。

　　圖3-167是佈局後常見到的形狀，白本該在A或B位補
一手棋。但白脫先他投，黑棋抓住這個機會如何對待這塊棋
呢？圖3-168中黑❶的「碰」是手筋。黑不能立下（如立下

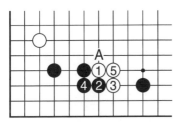

圖3-166

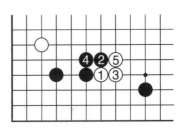

變化圖

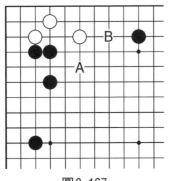

圖3-167

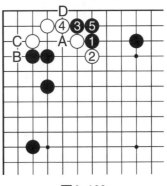

圖3-168

被白②扳封頭，黑吃不消），
白②長出後黑❸扳，白④擋，
黑❺接後，產生了A位斷頭，而
且以後黑B位立下，白C位擋，
黑D一扳，則白棋尚未活淨。要
向外面逃出，白不好。如白按
圖3–169在2位下扳，則太委屈
了，雖然活了，但被黑封緊，
不得出頭，損失太大了。

圖3–169

習題1　白棋被黑⬤一子斷開，白怎樣才是最佳方案的
下法呢？

習題2　白⊿一子將黑子斷開，尤其是下面兩子處於受

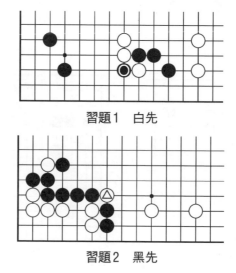

習題1　白先

習題2　黑先

攻狀態，黑應怎樣下呢？

習題3　白有A位的中斷
點，黑棋要利用這個缺陷侵消
白棋，用什麼方法最好？

習題4　黑兩子被白斷

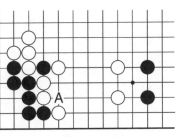

習題3　黑先

開，而且周圍白勢力較強，黑
棋如直接行動無好點可下，如A位打或B位打，即使逃出一
部分也出頭不暢。那麼黑棋應怎麼下呢？

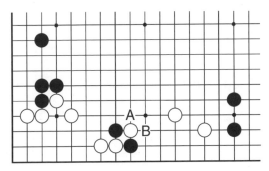

習題4　黑先

習題1　**失敗圖**　白①打是當然的一手棋，但白③的長
卻是俗手，初學者常犯這樣的錯誤，而且以為占了便宜。黑

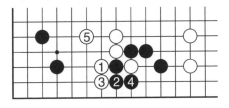

習題1　失敗圖　白不充分

❹曲吃白子，已成活棋。白棋反而要在5位補斷頭。白對黑角無任何影響。所以不太充分。應按正解圖下。

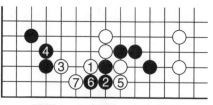

習題1　正解圖　白先得利

正解圖　白在1位打後，白③碰好手！黑❹長，白⑤⑦吃黑三子，可滿足。

變化圖　白③後，黑若4位提，則白⑤扳

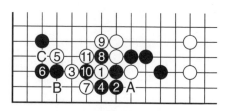

習題1　變化圖　白先活

角，雙方交換至白⑪打止，以後黑如在1位粘，白便在B扳虎。白A位吃黑棋和C位沖斷，黑棋兩者各得其一，黑不能兩全，所以只有放棄❽❿兩子。這樣，白已成活形，可以滿足了。

習題2　失敗圖　黑❶簡單地打，❸虎，看來好像黑逃出，初學者錯以為是好手，實際上是「俗手」，雙方進行到白⑧後，黑棋一味逃孤，處於被攻擊的狀態。而且白馬上可在A位攻逼左邊黑棋，這樣黑難以兩面兼顧，即使兩邊均成活棋，也吃了大虧。所以說黑不成功。

正解圖　黑❶先碰一手，好，白②不能不長，黑❸打的方向正確，是常用的手段。下面是雙方必然交換，至

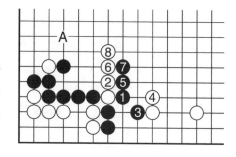

習題2　失敗圖　黑不成功

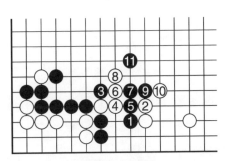

習題2　正解圖

黑⓫，白棋長出的④、⑥、⑧等子被攻擊，而黑棋的出頭比失敗圖要暢快得多。下面即將開始戰鬥，黑棋棋形生動，掌握了戰鬥的主動權。

　　習題3　失敗圖　黑❶直接斷，是欠思考的一著棋，只看到了對方的缺陷，而不再深思。這是初學者很容易犯的錯誤。

　　接下去白②接打後再4位長，計算精確，形成了滾打包收，至白⑭全殲黑棋。

　　正解圖　黑❶位碰，是攻入白地的妙手，白②虎壓過強，由於有了黑❶，所以黑在❸斷時，白④打後黑❺長，白不能在7位長，如長黑A位虎，白不行。所以黑❺後白只有6位打、黑❼吃白一子，成功。

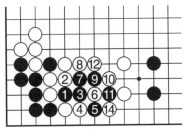

⓭＝⑥

習題3　失敗圖

習題3　正解圖

變化圖　黑❶碰時白②虎，黑❸扳渡，黑棋侵消了白地，大滿意。

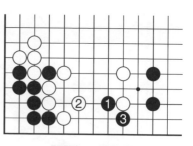

習題3　變化圖

習題4　正解圖　黑❶碰，是巧妙的騰挪手法，白②下扳，黑❸挖打，再❺接，雙方下至❸，黑棋出頭很舒暢。

變化圖　黑❶碰後白②長，黑❸打方向正確，雙方下至黑❼後，黑棋棋形完整、堅實，白棋被隔開，中盤戰鬥於白棋明顯不利。

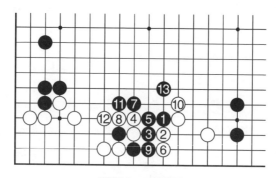

習題4　正解圖

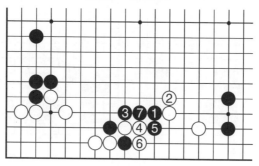

習題4　變化圖

十六、頂

「頂」是頂撞對方棋子，尤其是利用對方棋形上的某些欠缺。在對方棋形的正前方緊貼著下子。「頂」又叫鼻頂。「頂」運用得恰當，是非常有效的攻擊手法。

圖3-171的角上已經淨活，白棋已不可能將它殺死。但△一子絲毫沒發揮作用，下邊成了黑地，總是不甘心。圖3-173中白①開始在二線上爬，黑❷跟著在上面壓，而且一直在白前面一路，如此壓下去，白為求活騎虎難下，不得不長下去，要長六七子才能做活，被黑棋做成了雄厚的外勢。**俗話說：「七子沿邊活也輸。」**這個結果白棋絕不能接受。

圖3-174白①頂是好手，這手法在日本俗稱頂天狗鼻子，黑的應法不外上曲和下曲兩種。現黑❷下曲吃白一子，白③在上面擋住，下邊黑棋縮小了範

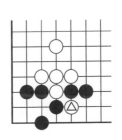

圖3-171

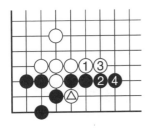

圖3-172

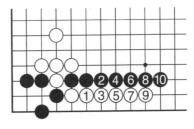

圖3-173

圍，上面白棋棋形完整。如黑在3位曲，顯得太強，有些過分，見圖3-175，白③長出後，黑只好4位再長，白⑤乘機先手擋下，黑❻只好做活。但白棋形補好了。接著白再7位尖出。這樣黑的結果比圖3-174要差，因為黑❷❹等子要在兩面白棋夾擊下逃孤。

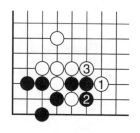

圖3-174

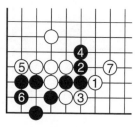

圖3-175

　　圖3-176角上兩個白子和三個黑子對殺，黑先如何緊白氣是關鍵。如按圖3-177在1位跳，白②後，雙方交換至白⑧，黑棋被吃。黑❶如下在5位，白②長也是白多一氣吃黑棋。為了吃掉白棋，黑❶在圖3-178中採取了「頂」，妙手！白②以下形成拔釘子，黑勝。

　　圖3-179中黑棋已吃掉白⊗兩子，似乎已經成活。但是白①頂是

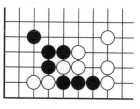

圖3-176

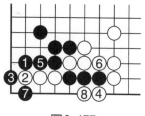

圖3-177

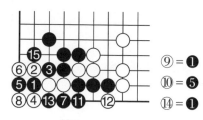

圖3-178

⑨＝❶

⑩＝⑤

⑭＝❶

妙手，黑❷提後，白③多送一子更
妙。白⑤在3位撲，黑棋眼位被破
壞，死棋。黑❷如在3位提，白則
2位長，結果一樣。

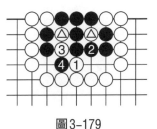

圖3-179

習題

習題1 角上黑棋好像棋形很完整，是塊活棋。現在白
棋先手，有辦法殺死黑棋嗎？想一想。

習題2 白怎樣利用黑棋的棋形缺陷，進行攻擊，並整
頓好自己的棋形？

習題3 黑◉六子被封住，只有三口氣，要逃出來只有
吃掉白棋七子，黑採取什麼手筋？

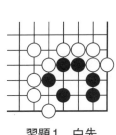

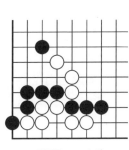

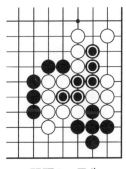

習題1 白先　　習題2 白先　　習題3 黑先

答案

習題1 **失敗圖** 白①沖，沒有很好計算，黑❷當然
擋，白③跳，黑❹做角上一眼，白⑤接，黑❻接做眼，白
⑦撲，一般來說是破眼的好手，黑如B位提，上當，白❽擠

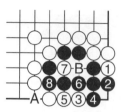

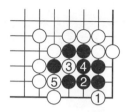

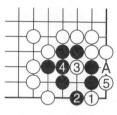

習題1　失敗圖　　　習題1　正解圖　　　習題1　變化圖

白先黑死

黑即死，現在黑❽接，這樣黑A和B兩點必得一點，可做一眼。黑活，白失敗。

正解圖　白①頂，好手，黑❷接，白③撲，白⑤擠，黑棋眼位被破壞，黑死。

變化圖　正解圖中黑❷如在本圖中打白①，白就3位打，再在5位渡回，黑A位不入子，黑仍然死棋。

習題2　失敗圖　白①從上面跳，準備攻擊黑子，黑❷曲，逼白在3位補活，以後再在4位飛出，棋形充分。

正解圖　白①好手，所謂頂天狗鼻，黑❷下，白③夾好！黑❹跳出，白⑤渡，黑❻、白⑦後形成上面三個白子和黑子對跑的局面，而白已佔有下面實地，黑又擔心白在攻擊中影響左邊黑棋，所以白成功。

習題2　失敗圖　　　　　習題2　正解圖　白先得利

參考圖　黑如阻渡，白⑤上扳將黑棋封住，最後白多一氣，殺死黑棋，黑損失更大。

習題3　失敗圖　黑❶緊貼長緊氣，白②長後成四口氣，比被圍的黑子多一口氣，黑失敗。黑❶如在A位結果一樣。

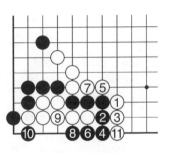

習題2　參考圖

正解圖　黑❶頂是唯一的一手緊氣著法，白②曲、黑❸❺窮追不捨，以下至黑⓭是必然的交換，白始終只有兩口氣，比黑棋少一口，最後黑勝。

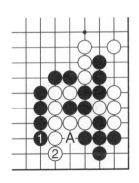

習題3　失敗圖

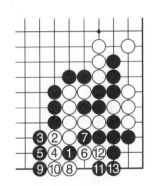

習題3　正解圖　黑先勝

十七、扳

「扳」是壓縮對方的形勢，壓迫對方的出頭和從外面壓縮對方眼位時常用的手段。

圖3-180白角上要求活，看來不是太容易，如按圖

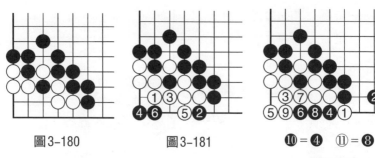

圖3-180 圖3-181 圖3-182

3-181白在1位曲，是最強手，但黑❷扳後白雖成了曲四，由於有黑❹❻兩子，白成死棋。圖3-182白①先扳一手，是必要的過門，黑❷不願讓白逃出，白③再曲，黑❹撲，白⑤角上做眼、妙！雙方下至⑪，白活。這是白①扳的作用。

　　圖3-183白△三子被封，不可能逃出去，但黑●五子也有缺陷，白要吃掉這五子才行。下法是一步不能鬆勁，否則白將被吃。白在圖3-184中①扳正確，但白3位接錯誤，一接，黑4位緊氣，白少一氣被吃。白①如在2位打，黑1位反打，黑也比白多一氣，圖3-185中白①扳後黑❷接，白

圖3-183

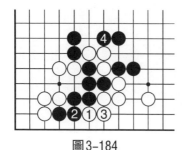

圖3-184

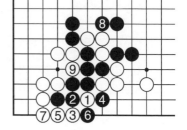

圖3-185

③連扳，妙手，對黑棋毫不放鬆，步步緊逼，形成滾打包收，黑棋少一口氣被吃。

習題1　白棋要在這樣小的範圍內做活，確實不易。

習題2　黑棋看來眼位很充足，白要殺死這塊黑棋要動點腦筋才行。

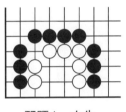 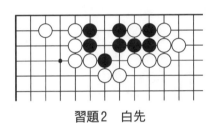

習題1　白先　　　　　　　習題2　白先

習題3　白⊙有兩子被吃，在白先手時能否利用這兩個死子殺死黑棋？

習題4　白角上有兩個⊙死子可利用，怎樣正確利用？

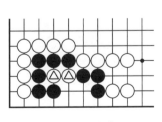 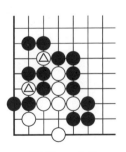

習題3　白先　　　　　　習題4　白先

答 案

習題1　失敗圖　白①曲是做活的好點，但是最後下成了曲三，被黑❻點死。

正解圖　白①外扳，和黑❷交換一手後再3位曲，結果就不一樣了。白活棋。黑❹如果7位扳，白6位一打，就是5位和4位兩者必得其一而活棋。

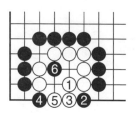

習題1　失敗圖

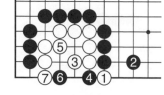

習題1　正解圖　白先活

習題2　失敗圖　白①長下，過早，黑❷打好手（如A位打就成了下圖），白③扳，黑❹接是冷靜的一手好棋，白⑤挖打時，黑❻一接，白接不歸，黑活棋。

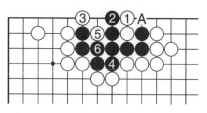

習題2　失敗圖

正解圖　白①先扳，黑只好打，白③再立，黑❹阻渡（如下在A位，結果一樣）。白⑤撲，黑棋成假眼，死棋。

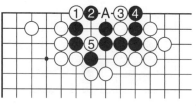

習題2　正解圖　白先黑死

習題3　失敗圖　白①曲下，是想製造曲三，但黑❷打

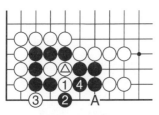

習題3　失敗圖

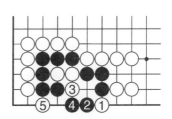

習題3　正解圖　白先黑死

後，白③打、黑❹提去三子，這樣黑有曲三裡的△點和外面A點兩點必得其一，成為活棋。

正解圖　白①先扳，黑❷打（黑❷如在3位提，白2位長，黑死）。這時白再3位曲下，等黑❹打時再⑤扳，黑成曲三死棋。

習題4　失敗圖　白①打，黑❷先沖，好手。白③接（如不接，在4位提黑兩子，黑在3位一打，白死），黑在4位提白一子後，白棋成死棋。

正解圖　白①扳打，妙。黑❷提白△子後，白③再打（此時如黑在5位沖，白可在△提黑下面三子，同時打上面三子，白可活）。黑❹提正著，白⑤做成曲四，活棋。

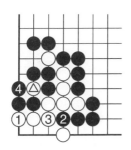

習題4　失敗圖

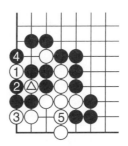

習題4　正解圖　白先活

以上介紹了十幾種手筋和吃子的方法，並列舉了不少例題，只要初學者能將上面的習題都弄懂了，就可以舉一反

三，在實戰中大大提高自己的戰鬥力。

第三節　緊氣常識

> 　　在對局中往往會出現黑白雙方棋子互相包圍，
> 既沒有兩個眼，也無法和外界己方的棋子聯絡上。
> 這樣就形成了對殺的局面。對殺是圍棋中一種短兵
> 相接的戰鬥，緊張、激烈而且有時非常複雜，直接
> 關係到敵我雙方的生死。少則一兩子，多則一大
> 片。所以往往一個戰鬥就可以決定一盤棋的勝負。
> 在遇到殺氣時就必須精密計算，不能隨手，否則一
> 著不慎滿盤皆輸。

　　對殺，為了吃掉對方的子就要相互緊氣，緊氣不是亂殺一氣，而是有一定規律可循。現將計算方法大致介紹如下，同時要在實戰中反覆練習才可熟練掌握。

一、外氣、公氣、內氣及其特點

　　本書一開始就介紹了「氣」，在本節中再詳細談一下外氣、公氣、內氣的關係和特點。

　　外氣是指棋子外面空著的交叉點，公氣是指黑白雙方公有的空著的交叉點。如圖3-186A點為黑棋的三口氣，B點為白棋的一口外氣。而C點則是雙方的公氣。

　　內氣是指被圍的棋子有一個眼，這眼裡所具有的氣，叫內氣。如圖3-187中白棋被圍中間的直二和黑棋所圍的方塊

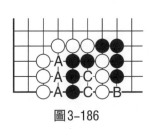

圖3-186

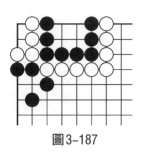

圖3-187

四，均為內氣。至於各有多少口氣呢？後面再詳細介紹。

在雙方無外氣只有公氣的情況下，一般都是雙活。

雙活我們前面已經做過詳細介紹，這裡不妨再複習一下。圖3-188是無眼雙活，圖3-189是有眼雙活，圖3-190則是三活。它們的共同特點是：外氣均被對方緊掉，而只剩下公氣了。所以雙方互相包圍的子只要外面沒有氣，也就是說雙方沒有外氣，不管有多少公氣都是雙活。如圖3-191雙方有A、B、C、D四口公氣，此時白在A位下子，黑可脫先他投，白再下B位，黑仍他投，而這兩塊棋仍然是雙活。白無疑是下了兩手廢棋，黑棋如下A位也是一樣。所以這四點雙方都不急

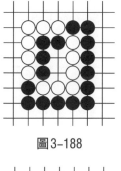

圖3-188

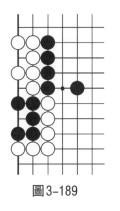

圖3-189

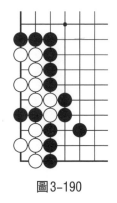

圖3-190

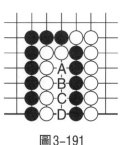

圖3-191

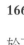

於下的，而是最後收單官時再一方一子。

　　至於沒有公氣的互相包圍的棋，就要看各自外氣的多少來決定誰吃掉誰了。如圖3-192中白△兩子和黑●兩子各有兩口氣。圖3-193中黑先，經過黑❶、白②、黑❸白兩子被吃，而圖3-194中白先弈至白③則黑兩子被吃。再看圖3-195白子和黑子各有四子被圍，而且緊緊貼在一起無公氣，黑●和白△各有四口氣。圖3-196白先經過雙方緊氣至白△先手吃掉黑棋。如黑先手，結果將是黑棋吃掉白棋。透過以上例子可以得到相互包圍的雙方棋子，在沒有公氣而外氣相等的情況下，先手一方就可以吃掉對方的棋。

　　那麼在外氣不等的情況下，又是什麼結果呢？圖3-197中白△六子有兩口氣，黑●四子是三口氣，圖3-198中儘管白棋先手

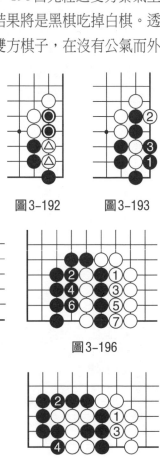

圖3-192　　　　圖3-193

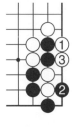

圖3-194

圖3-195

圖3-196

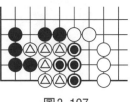

圖3-197

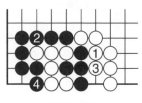

圖3-198

緊黑棋的氣，到最後至黑❹還是被黑棋吃掉了。所以如果黑棋先手，就不必急於去緊白棋的外氣，而應脫先他投。因為雙方棋子被相互包圍時，外氣多的一方必然吃去外氣少的一方。但要及時注意白方緊氣。

　　還有一種情況就是相互包圍的棋子，一方有眼，而另一方無眼，那結果又如何呢？

　　在圖3-199、圖3-200中被包圍在對方棋子中的白△子和黑⦿子，均無外氣，而且各自只有兩口氣，但黑棋沒眼，而白棋卻有一個眼位，這樣就如圖3-201和圖3-202中所示。黑棋不能在A位緊氣，如落子自己也只剩一口氣了，白立即在B位提黑子。但是白子卻隨時可以在外氣B位緊黑子的氣，然後再在A位吃掉黑棋。所以這裡面的黑棋實際上已是死棋了。白棋不必再花兩手棋去吃掉它們。這叫「有眼殺無眼」，俗稱「有眼殺瞎」。在有眼和無眼的對殺中往往要看外氣多少來決定勝負，圖3-203中白棋雖然有了一個眼，但是內外一共

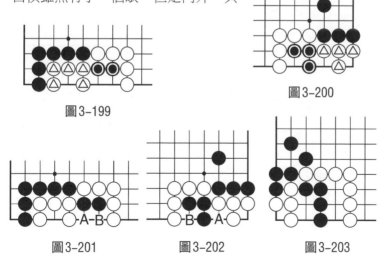

圖3-199

圖3-200

圖3-201　　　　圖3-202　　　　圖3-203

只有三口氣，而黑棋雖沒有眼，但是內外有五口氣，經過圖3-204黑棋先手在❶位緊氣，至黑❺吃去白棋是必然過程，原因就是黑棋的外氣長，這種下法叫做長氣殺小眼。

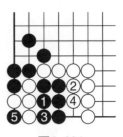

圖3-204

在圖3-205中黑白兩塊被圍的棋均有一個眼位，但黑棋的眼位比白棋大，所以在圖3-206中黑❶可以緊白棋的氣，而白②撲時，黑❸立即提子了，這叫做大眼殺小眼。

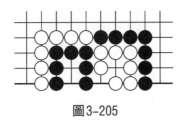

圖3-205

圖3-206

二、大眼氣數的計算

> 前面講了長氣殺小眼和大眼殺小眼等。那麼一個眼有多少口氣呢？這是初學圍棋者比較難以搞清楚的問題。

圖3-207被圍的白棋無外氣，雖有一個眼，也只能算A位一口氣。

再看圖3-208白棋是直三，那黑棋先手要吃這塊白棋要花幾手棋？從圖3-209可以看出黑棋花了三手棋才提出這塊

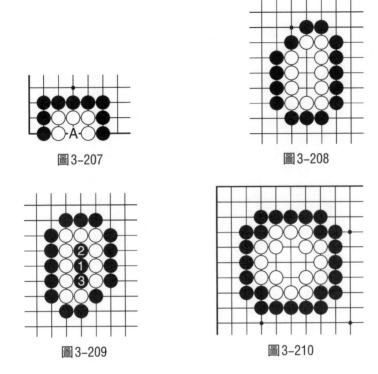

圖3-207

圖3-208

圖3-209

圖3-210

白棋，也就是說這塊白棋是三口氣。

圖3-210被圍著的白棋是「花五」，裡面占了五位棋，現在計算一下它有幾口氣。

圖3-211中黑棋連著下❶❷❸三手後，再在A位（或B位）下子時，白只剩一口氣了，白必須馬上在B位（或A位）提子，所以不能算白的一口氣。白提去黑四子後形成圖3-212的「丁四」，黑又連點❹❺兩手。同上面道理一樣，A、B兩點不能算氣。這樣形成了圖3-213的曲三，黑❻點後，再經過A位（或B位）白提子後形成了圖3-214，黑下了❼❽就吃掉了這塊白棋，所以這塊白棋「花五」有五目地，卻是八口氣。

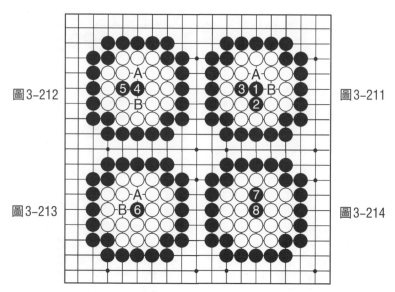

圖3-212　圖3-211　圖3-213　圖3-214

　　總的來說，眼越大，氣越多，但不是多一目就多一口氣，而是多圍一目地要多出不少氣來。初學者在實戰中要搞清也不是容易的事。但也有規律可循，下面介紹一個簡單辦法。

圍地的目數	計算方法	所用手數
一目地	1 ……………………………………	1手
二目地	1＋1 ………………………………	2手
三目地	1＋1＋1 ……………………………	3手
四目地	1＋1＋1＋2 ………………………	5手
五目地	1＋1＋1＋2＋3 …………………	8手
六目地	1＋1＋1＋2＋3＋4 ……………	12手
七目地	1＋1＋1＋2＋3＋4＋5 ……	17手

以下每增加一目地，則相應的在算式後面按1、2、3、4、5……的順序加上一個數，就得出要花多少手棋才能吃掉這塊棋，也就是這個大眼的氣數。

三、寬氣和緊氣的技巧

在雙方對殺時既緊張又複雜，但說來說去不外是一方儘量用各種手筋去增加自己棋子的氣數，另一方也竭盡全力收緊對方棋的氣，這就是寬氣和緊氣的問題，這是一項技巧性很強的問題。但運用不當的棋往往原可吃掉對方，結果反而讓對方把自己的棋吃掉了。

　　圖3-215黑白各有數子被相互包圍在對方棋子中間，而且只有兩口公氣，但白棋的外氣比黑棋多一口。此時輪白先手，怎樣才是正確的緊氣方法呢？

　　圖3-216白①從裡面先緊公氣，企圖吃掉黑棋，黑棋從外面緊氣，雙方交換至黑❿，白棋反而被吃。再看圖3-217白①從黑棋外面緊氣，至白⑪，白正好吃去黑棋五子。從這個實例可以說明，對殺時雙方緊氣一定不要急於在裡面緊公

圖3-215

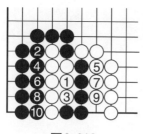

圖3-216

圖3-217

氣，而應先緊外氣，這一點初學者切切牢記。

圖3-218黑棋包圍的四子△白棋有三口氣，而被白棋包圍的◉黑棋，僅兩口氣，如按圖3-219黑棋直接緊白棋的氣，黑兩子少一氣被白棋吃掉，白四子逃出。應按圖3-220黑❶先長一手，白②擋，這樣黑先手變成了三口氣，黑❸再去緊白棋的氣，這樣黑吃去白四子，黑勝。

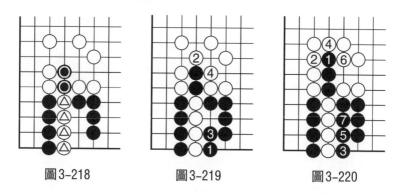

圖3-218　　　圖3-219　　　圖3-220

先延長自己棋的氣數，使之超過對方的氣數，再去吃對方的棋，這是常用的簡單手段之一。

利用手筋撞緊對方的氣，是一種比較複雜的緊氣手段，前面介紹過的「拔釘子」「烏龜不出頭」「老鼠偷油」即為這類手筋。其中，以撲和滾打包收運用最多，這裡就不一一舉例了。

圖3-221中白棋△兩子只有一氣，此時白△長出成為三口氣，下面黑棋應如何對應呢？這裡不能隨手下棋，圖3-222黑❷從外面擋，似乎是怕白棋外逃，但白③一曲成了三口氣，而黑◉兩子僅兩口氣，顯然白棋可吃掉黑棋。正確走法是黑❷如圖3-223在裡面擋，白③如曲，則黑❹擋，白無法逃出，黑棋吃白棋，這個例子可以說明行棋的方向是非常重要的。

圖3-221

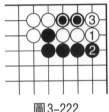

圖3-222

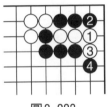

圖3-223

另外，在對殺過程中千萬不要把自己的棋在包圍中左沖右突，撞緊自己的外氣，使本來可以吃對方的棋，反而被對方吃掉。圖3-224中黑◉四子和白△三子，均為三口氣，白先手應立即在A位緊黑棋的氣，可以先手吃去黑棋四子。但白棋不去緊氣而企圖逃出去，在圖3-225中的1位沖，黑❷擋，結果白棋不但沒逃出去，反而自緊一氣，只剩下兩口氣了，再去3位緊黑棋的氣，已經來不及了，黑搶先在4位打

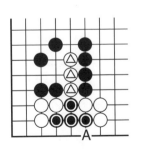

圖3-224

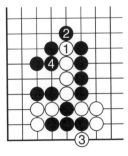

圖3-225

吃。白棋失敗。

所以，初學棋者要牢牢記住不要隨手把自己棋的氣「撞」緊。

習題1 黑棋有三口氣，白棋僅兩口氣，白棋要延長自己的氣後才能去吃黑棋。你會嗎？

習題2 黑棋很明顯有七口氣，但白棋是一個大眼，雙方緊貼在一起無公氣。黑先結果如何？

習題3 黑棋只有三口氣，白棋好像氣不少，黑先如何下才能吃掉白棋？方向是關鍵。

習題4 白棋有一個眼形，但黑棋似乎外氣很長，白棋要想法做成有眼殺無眼，怎麼做？

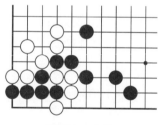

習題1　白先

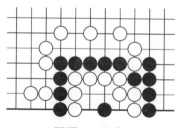

習題2　黑先

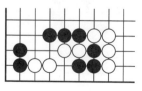

習題3　黑先

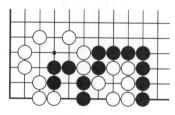

習題4　白先

習題5　黑有一個假眼，白無眼，白如何緊黑棋的氣是不能搞錯的。

習題6　這是一個比較複雜的問題，但思路對了，黑先還是可以吃掉白棋的。

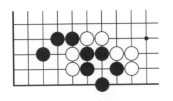　　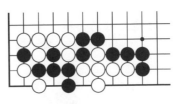

習題5　白先　　　　　習題6　黑先

答案

習題1　**失敗圖**　白①直接緊黑棋的氣，至黑❹白少一氣三子被黑提去。

正解圖　白①先曲一手，黑❷只好接，不能4位擋，如擋，白可在A位雙打，白棋可能逃出，黑更不行。白棋曲變成三口氣後，再在先手3位緊黑棋的氣，至白⑦，白棋可快一氣吃去黑五子。

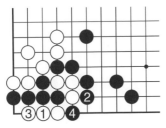　　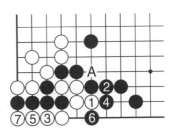

習題1　失敗圖　　　　習題1　正解圖　白先勝

習題2 本題是要透過計算才能得出，白棋一共佔有五目地，是「刀五」形狀。按前面介紹的計算大眼氣數的方法應為：1＋1＋1＋2＋3＝8口氣，但眼中已有一子黑棋，所以這個大眼的氣數是：8－1＝7口氣。外面黑棋的氣也是七口，但黑先手，結果按（1）～（4）圖的次序，黑棋正好快一氣吃大眼的白棋。

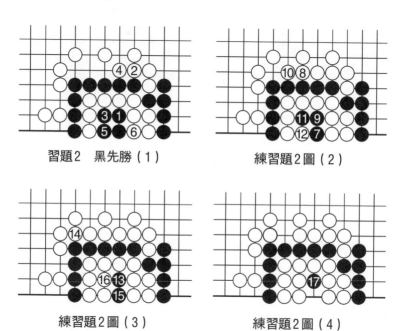

習題2 黑先勝（1） 練習題2圖（2）

練習題2圖（3） 練習題2圖（4）

習題3 失敗圖 黑❶打，白②接，白成為四口氣，黑只剩下兩口氣，即使黑❸緊氣，白依然可以不予理會，脫先他投，顯然黑棋方向錯誤。

正解圖 黑❶先長打白兩子，白②只好接，黑❸再緊白氣。這樣，白只有兩口氣，而黑卻是三口氣，對殺起來自然是黑勝。

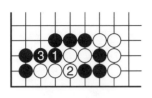

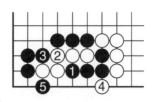

習題3 失敗圖　　　　　　　習題3 正解圖 黑先勝

習題4 **失敗圖**　白①從外面直接緊黑棋兩子的氣，黑❷接後白③緊氣來不及，因黑外面還有兩口氣，可以在4位緊白棋的氣，這樣黑快一氣吃白棋，白棋失敗。

正解圖　白①先撲一手，好手！黑❷提當然，白③再緊氣，黑❹接徒勞，白⑤再緊氣，黑不能在A位緊白棋的氣，但有必要時白可以從外面緊黑棋的氣，進而吃掉黑棋。這是有眼殺無眼的下法。

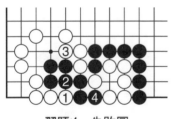

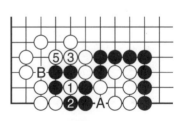

習題4 失敗圖　　　　　　　❹＝①

　　　　　　　　　　　　習題4 正解圖 白先勝

習題5 **失敗圖**　白①從黑棋外面立下，黑❷緊白棋兩子外氣，白③打時，黑棋不接而在4位打白二子，結果黑勝。

正解圖　白①在裡面立下，黑❷只有接，白③再在外面立下，黑❹緊氣已來不及，白⑤打，吃黑棋。

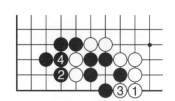

習題5　失敗圖

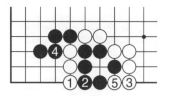

習題5　正解圖　白先勝

　　習題6　失敗圖　黑❶扳，直接緊白棋的氣，白②接沉著，黑❸不能在5位下子，只好先接，白④搶先打，快一氣吃去黑子。黑棋失敗。

　　正解圖　黑❶撲，妙！利用角的特殊性，迫使白在4位多花一手提，再花一手在6位接，這樣等於給黑增加了兩口氣，最後下至❼黑快一氣提白棋。

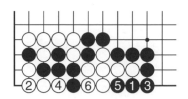

習題6　失敗圖

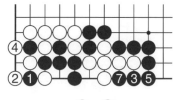

⑥＝❶

習題6　正解圖　黑先勝

第四章　對局常識

　　初學者掌握了上面三章所講的知識後就可對局了，為了使初學者對全域有一個整體的認識。所以下面分別介紹一下定石、佈局、中盤和收官等方面的著法。

第一節　常用定石

　　　　對局伊始，黑白雙方往往首先在角上互相接觸，經常要經過激烈的爭奪後才能告一段落。長期以來，經過千百萬人的實踐，再由高手們不斷地積累、研究、發展，把其中變化比較合理的、雙方得失大體相等的著法，歸納固定成一定的模式。我們稱這種模式為「定石」（又稱定式）。

　　圍棋的定石可以說是下圍棋的人的基本功。日本《圍棋大辭典》中就收集了兩萬多個定石，而且還不斷有新的定石出現。這麼多的定石，即使一個專業棋手也不能全部記住，對於一個初級業餘圍棋愛好者來說能記住300～500個定石及其大概變化已經是很不錯的了。為了讓初學者瞭解定石的

下法，現在介紹幾十個常用定石。當然這
一點定石是不能概括所有定石的。

　　定石有「星定石」「小目定石」「三
・三定石」「高目定石」「目外定石」五
個常用類型，以下分別介紹。

圖4-1

　　要弄清這些定石類型，就要釐清楚這
些名稱在棋盤上的位置。

　　圖4-1中A位叫「星」，B位叫做「小目」，C位叫做
「三・三」，D位叫做「目外」，E位叫做「高目」。

　　　　星位和三・三每個角上只有一個點，全盤共有
四個點，而小目、目外、高目每個角上都有兩個
點，全盤有八個點，初學者在盤上打定石時最好每
個角上的點都下一次，這樣一可熟悉定石，二可瞭
解定石在盤上各點的形狀。

一、星定石

　　圖4-2白②掛後，黑❸跳，白
④小飛，黑❺尖是重要一手，白⑥
拆二後黑❼補邊不可省。黑❸時如
是在A位小飛，以下對應相同，至
白⑥止，黑❼可先手他投。

　　圖4-3白②掛後黑❸大飛應，
白一般不肯成圖4-1下法，而是直
接在三・三點角，至黑⓱成為星位

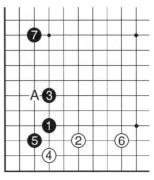

圖4-2

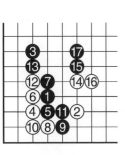

圖4-3

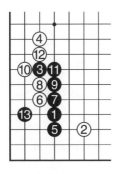

圖4-4

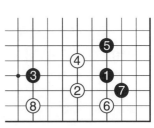

圖4-5

的典型定石。

　　圖4-4白④不點三・三而如圖在外面攔，黑❺在星下立一手叫「玉柱」。這種補法守角是非常堅實的下法。要注意的是其中黑⓫接是正應，切不可在12位長。

　　圖4-5黑❸二間高夾，白④⑥⑧應法簡明。

　　圖4-6黑❸夾時，白④點三・三，雙方下到⓭形成轉換，白得角地，黑吃②一子，構成外勢，故為兩分。

　　圖4-7三間高夾，白④從另一面再掛，這種形狀叫做「雙飛燕」。黑❺壓出，雙方弈至白⑱是典型定石，黑⓳是防止白A位夾，很大。但是後手，所以有時搶先手他投而不補。

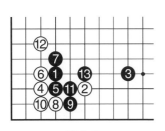

圖4-6

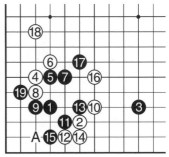

圖4-7

圖4-8白②掛時，如黑A位一帶有子，黑❸一間低夾，白④點三‧三，黑可在5位擋下，至黑❾白先手得角，黑得外勢和A位的棋呼應構成大形勢，故為兩分。

圖4-8

圖4-9對於黑❸的二間高夾，白④點三‧三也是一種應法，黑為取得外勢，可在5位擋下，白⑥長出，黑❾沖、⓫斷、⓭打均為一系列手筋，雙方下至黑㉓，白得角地，黑擁外勢，明顯兩分。

圖4-10黑❸壓靠是一種常見下法，白④扳，黑❺長至黑❾兩分，也有黑❾不跳補而在上邊拆的。

圖4-9

圖4-10

二、三‧三定石

圖4-11白②肩沖是控制黑棋向外發展的有力手段，意在壓低黑棋，從而取得外勢。至白⑧為三‧三的典型定石。

圖4-12黑❺曲也是一法，白⑧飛補斷頭好，白⑩曲要緊，如兩邊均被黑棋跳出，白不利。

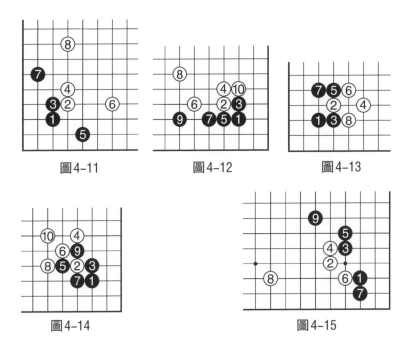

圖4-11　　　　　　圖4-12　　　　　　圖4-13

圖4-14　　　　　　　　　圖4-15

　　圖4-13黑❸托時白④跳是一種輕靈的著法，下至白⑧以後黑可在上邊拆三，白也可以在左邊開拆，故地勢兩分。

　　圖4-14黑❼打，白⑧反打棄去②一子，等黑❾提子後再10位雙虎，棋形生動，得外勢。黑得角地亦無不滿。

　　圖4-15白②對三・三小飛掛也為常見的下法，黑❾飛重要，是為雙方必爭要點，此形黑棋比較得利，故白棋稍差一點，但白棋先手，故仍為兩分，

三、小目定石

　　圖4-16白②對小目一間低掛，是常見的辦法。黑❸一間低夾是不讓白脫先的緊湊下法。雙方經過至黑❾的交換，為兩分。白⑩曲是為白棋建立根據

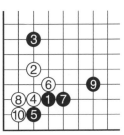

圖4-16

地的關鍵一手，不可省略。

　　圖4-17白④壓外面黑❸，黑❺扳起後再在7位拆，白吃去黑❸一子，雙方皆可下。以後黑如B位封，則白走C位佔角；黑如A位保角，白則B位跳出。

　　圖4-18黑❼不拆而虎，白⑧自然封角以取外勢，雙方下至白⑯為正應，各有所得。

　　圖4-19黑❸夾時，白④壓黑❶一子也是一種應法，黑❺沖，❼斷，強硬。至白⑫雙方各吃去對方一子，以後A和B位兩點，黑白可各佔得一點，所以兩分。

　　圖4-20黑❸一間高夾也是一法，白④飛出，黑❺飛應以下至黑⓳，白如外面無子接應，三子被斷，將受攻。

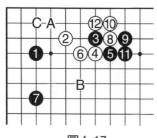

圖4-17

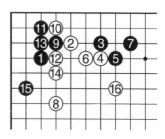

圖4-18

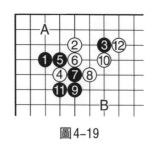

圖4-19

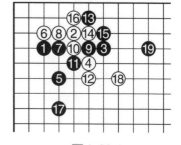

圖4-20

　　圖4-21白②一間高掛，黑❸托，至白⑧形成了一個使用率極高、使用時間很長的定石，黑得角，白佔邊，明顯兩分。

　　圖4-22是一個簡明定石，在20世紀60年代極為流行。其中黑❾是阻止白⑧渡過的常用手法。

　　圖4-23黑❸飛，白④內托至白⑧也是明顯互不吃虧的形狀。

　　圖4-24黑❸托時白④頂，黑❺再托，至白⑳以後大致兩分。有人說黑稍虧，但黑得先手，也可說得過去。此形叫做「小雪崩」，變化較少；另一種下法叫「大雪崩」，變化非常複雜，初學者不易搞清，這裡不做介紹。「小雪崩」要注意的是黑⓫曲以後應征子有利才行，否則將吃虧。

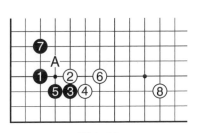

圖4-21

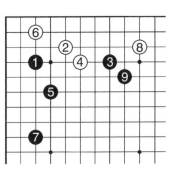

圖4-22

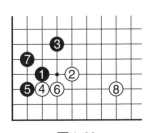

圖4-23

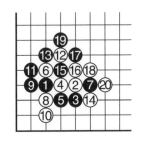

圖4-24

圖4-25黑棋上靠，如圖對應至白⑩大致兩分。以後白有A位扳出，黑可C位曲或B位打劫兩種應法。

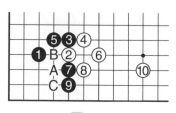

圖4-25

圖4-26為一間低夾的代表形，至黑⓱為常見之對應，其中白⑭應先打再⑯打，不能先在16位打，次序不可錯。以後白A位曲很大，而白有B位斷頭的缺陷，但白得先手也可滿足了。

圖4-27型名叫「妖刀定石」，變化繁多，還有一些搞不清的著法。為了使初學者知道這個定石僅介紹此圖，另外有白⑭在A位立下的著法，但變化複雜，初學者不宜使用。

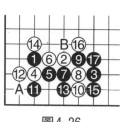

圖4-26

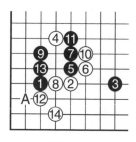

圖4-27

四、目外定石

圖4-28白②高掛，黑❸守角，形成兩分。

圖4-29這是有名的「大斜定石」，所謂「大斜千變」，可見其變化之多，這裡只是介紹一

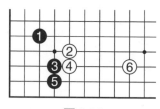

圖4-28

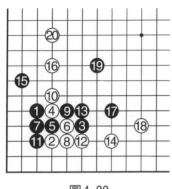

圖4-29

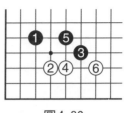

圖4-30

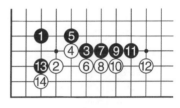

圖4-31

個常見的過程。初學者知道
就行了，不要貿然使用。

圖4-30也是大斜的一種簡明的下法。

圖4-31是求定型避免變化的一種下法，初學者宜用。

五、高目定石

圖4-32黑❶是高目，白②低掛，一般只此一手。以下
交換為正常對應，局勢不相上下。

圖4-33黑❸對白②飛罩後，白④托黑❺頂至黑⓱，白
得實利，黑得外勢，屬兩分，白棋雖被封但是先手，也不吃

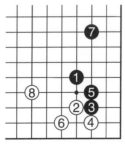

圖4-32

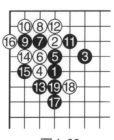

圖4-33

虧。此形要注意的是黑❾的長和黑⓯的打，都不能省略。

　　圖4-34黑❸外靠，白④扳是必然。至黑❼的斷，白⑧打，正確，不能9位接。最後黑吃白②得角，白提黑❼得外勢，屬兩分。

　　圖4-35黑❼在裡面斷，雙方對應至黑⓫形勢兩分，此定石是黑征子有利才能成立，否則白A位逃出後，黑棋整個崩潰。

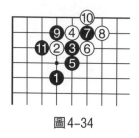

圖4-34

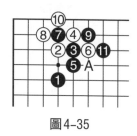

圖4-35

第二節　佈局基礎知識

　　圍棋的對局，一般分為三個階段：佈局、中盤和收官。第一個階段的佈局一般為50～80手。佈局如同兩軍對壘，在戰鬥之前各自佈置陣地，搶佔有利地形，建立自己的據點，佔領制高點以便出擊，等等，最主要的是處處爭取主動，搶到先手。一局棋的勝負往往決定於佈局的成功與否。在佈局時的緩手到中盤花很大力氣往往都不能挽回，可見佈局之重要性。

　　本節向初學者簡單介紹一點佈局基礎知識。

一、角、邊、腹的價值

一個大棋盤361個交叉點，先在哪裡落子，對初學者來說是茫茫然。現在先來看一下棋盤上角、邊和中腹各自的價值和特點，再談具體下法。

圖4–36中A、B、C三圖各是一塊最起碼的活棋，但A圖在角上只用了3個子，而邊上的B圖用了8個子，而中間C圖卻用了10個子，**這說明了在角上做活用子最少，也最容易，邊上次之，中間用子最多，做活最難**。道理很簡單，因為角上有兩條邊線可利用，邊上只有一條邊線可利用，而中間周圍無邊線可利用，必須四邊花子才能圍成兩眼。

再看一下D、E、F三圖，它們共同的一點是都花了八個子圍得一塊地，但不同的是圍地大小和目數多少不一樣。

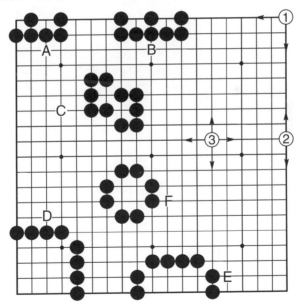

圖4–36

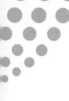

D圖在角上圍了十六目地，E圖在邊上圍了八目地，而中間F圖僅圍了四目地。一目了然，在角上可花少量的子圍得最多目數的地。

但從發展前途來看就又不同了，圖4-36中從白三子上箭頭所示可以看到角上白①只有兩個發展方向，邊上的白②有三個發展方向，而中間的白③卻有四個發展方向。

圍地多叫做實利，方向發展廣闊叫做外勢。故而角上易於得利而邊和中間多取勢。

> 透過上面的比較可以很明確地得出：角上價值最大，棋子最易發揮效率，邊上次之，中間最差；但就取勢而言恰恰相反，中間最好，邊上次之，角上最差。總的來說，圍棋是以圍地多少來決定勝負的，即使取得豐厚外勢，最後還要轉變成實利才行。角上既容易做活，便於掌握，又可花少量的子取得實地，所以佈局都是從角上開始，進而佔邊，最後才搶中腹。初學者一定要記住「金角銀邊草肚皮」這句俗話，它說出了佈局的要點。

前面介紹了不少定石都是在角上進行的。其中星、高目、目外定石多是為了取得外勢，而三‧三定石是為了取得實利，而小目定石則兩者兼有之。

二、棋子的配置

在佈局中棋子相互之間的配置相當重要。要求最高效率地發揮每個棋子的作用，這就要充分把子與子之間的距離、

疏密、高低等配合恰當才行。

　　首先是疏密的配合，圖4–37中（1）一子緊挨一子密密排在一起，子力浪費太大，圖（2）兩子之間拆一雖然比上圖好一點，但也沒有充分發揮子的效率。它們還有一個共同的缺點，就是都在棋盤的二線上，位置太低了，得空太少。而圖4–38的兩個白子在五線高拆，又太高了，對方可在下面三線把空掏走，圖4–39在三線拆二是最適當的下法。如圖4–40拆三就太寬，黑可在A位打入。所以佈局時要求「一子拆二」「立二拆三」（如圖4–41）「立三拆四」這樣的拆法為最合適。

　　在佈局中還最忌把棋子下到一起成為一個整塊，如圖4–42中的幾個形狀，這叫愚形。

(2)　　　　　　(1)

圖4–37　　　　　　　　　　圖4–38

圖4–39　　　　圖4–40　　　　圖4–41

圖4–42

至於高低的配合也是佈局中棋形要注意的，圖4-43中是星定石的一型，前面介紹時白①是在A位開拆的，但在此形中由於有白⊗一子，白①就應如圖在四線小飛。

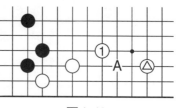

圖4-43

圖4-44中白①掛，黑❷應正確，目的是和黑●一子三、四線高低配合，如下到A位或B位均是錯誤。

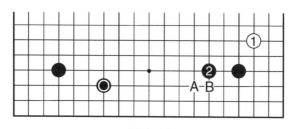

圖4-44

透過以上兩例可以說明一句俗話：「高低配合得空多。」初學者要在佈局中牢記這句話。

三、全盤的配置和大場

　　　什麼是大場？簡單地說就是大處的意思。在盤上下一手棋能夠控制最高限度的地域，有關全域雙方圍地的消長的地方，以及關係到雙方根據地的地方可叫「大場」。

圖4-45中黑❶是邊的中心，誰搶到誰形狀配置好，是

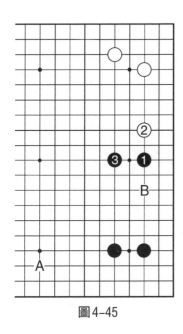

圖4-45

圖4-46

大場。以後黑再佔到A位，叫兩翼張開，也是大場。白②逼後黑❸跳防止了白B位的打入，又把自己的棋形補成立體形狀，又叫「箱形」，這是理想的配置大場。

能建立自己的根據地和能攻擊別人的點也是大場。圖4-46是定石，白④飛後，黑❺尖是大場，如脫先，白⑤尖，黑即失去根據地。白⑥拆也是大場，如脫先被黑A位逼，白②④兩子沒活，要逃，苦棋。所以反過來白⑥脫先後，A位就成了黑棋攻擊白棋的大場了。

還有一種自己開拆的同時攻擊對方的棋，也是極好的配置，如圖4-47白①掛（方向不對）。黑❷利用右邊角上兩

圖4-47

子開拆，同時二間夾白①一子，是效率極高的大場，這叫做
「開兼夾」。初學者在佈局時碰到這個機會千萬不要放過。

四、佈局的類型

圍棋佈局在中國古代規定黑白雙方各在四個角部相對的
星位上放一子，叫做座子，再開始對局，所以比較單調。自
從廢除座子以後，黑棋第一手可以下到棋盤上任何位置。佈
局也就隨之多樣化起來。

圍棋佈局大致可分為以下幾類：

平行型佈局
　（1）錯小目守角
　（2）二連星、三連星
　（3）中國流、高中國流
　（4）小林流
對角星佈局
對角小目佈局
對角型佈局
互掛型佈局
秀策流佈局（一、三、五型）
宇宙流佈局

1. 平行型

所謂平行型就是指開始幾手棋黑白雙方各佔相鄰的兩個
角，黑白棋子在各自一邊形成直線型，兩邊看起來像是平行
線。所以從廣義上來說中國流、小林流也是屬於平行型，有

人將它們另分一類也無不可。

（1）錯小目：此型有高掛和低掛兩種類型。

這裡有必要交代一下，黑棋第一手先行，絕大多數投在自己的右上角。一方面是一個約定俗成的表示尊敬對方，另一方面也是為了在打棋譜時一目了然，方便。

圖4-48是典型的錯小目高掛佈局。白⑥如在7位掛則是低掛型，對局中比高掛型少。⑥至白⑫是小目高掛常見的一個定石。黑⑬搶到先手到左上角低掛。白⑭三間低夾，是一種留有餘地的下法。黑⑮至⑲定型又爭先手在21位逼，此是大場，雖僅拆二但準備A位打入，故白⑫跳補，黑㉓掛，白㉔拆一後，黑在㉕㉗先壓兩手後再29位拆二，次序好！白㉚自然跳出，向中腹發展，至黑㉟侵消白地，仍然窺視A位打入。以下進入中盤。此局堂堂正正，黑棋仍保持先

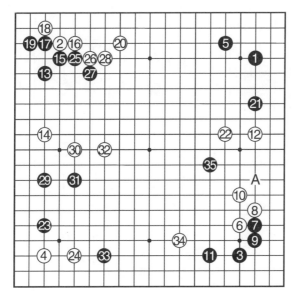

圖4-48

手。雙方均可以下。

（2）**三連星**：是一開局連接黑棋佔住同一邊的三個星位。如第三手黑棋去掛白角而不佔邊中間的星位，叫做二連星。

三連星的佈局快，以取外勢為主。

圖4-49中黑棋❶❸❺是三連星佈局，如❺去掛黑角叫二連星。白②④也佔據星位進行對抗，白⑧一般是在Ａ位。黑⓫因為如在12位掛，白Ｂ位單關後與白⑩配合極好，所以在上面掛。白⑯掛，黑⓱尖頂是在有黑❾的情況下才下的棋，一般不宜如此頂。白⑱長不可省略。黑㉑碰至㉕的尖成為活形，建立了自己的根據地。至此黑棋形勢稍好。白㉘應在33位大跳，使白棋安定下來。黑㉙對白棋發動攻擊，白棋被動。白⑭曲使自己出頭，是不得已之著，黑得先手在

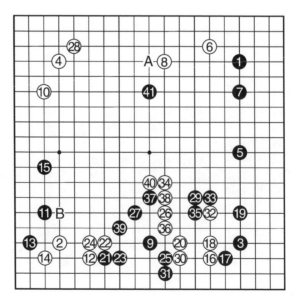

圖4-49

41位臨空一擊，一面侵略上邊白棋，一面遠遠攻擊下邊這條大龍。以下中盤戰開始，是黑棋好下的局面。

（3）中國流：1965年中國圍棋代表團訪日，首場比賽中國選手陳祖德採用了這種新型佈局。幾年後，這種佈局受到棋界的高度重視，並廣為流行。從此人們稱這種佈局為「中國流」又稱「橋樑式」。

中國流的特點是實利與外勢相結合，子力的效率高，入盤推進速度快。

圖4-50黑❶❸❺是標準的「中國流」佈局。黑❺如下在A位稱為「高中國流」。白⑥對小目這個方向的掛，是對中國流佈局常用的手法，其他的佈局中很少使用。黑❼單關，白⑧拆必然。黑❾⓫對白②形成雙飛燕，至白⑱是典型定石。雙方對弈到白㉒為正常對局。白㊵以下形成各圍一塊

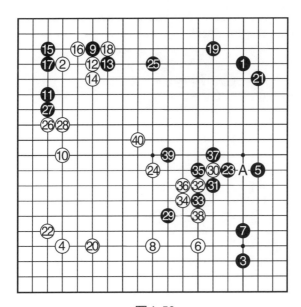

圖4-50

大空的局勢。終局時上面是黑空，下面成為白空。

（4）**小林流**：是日本超一流棋手小林光一所創而常走的一種佈局。圖4-51是小林流的一型，它可以說是從中國流演變而來的。它把黑**⑤**移到右下角小飛守角。**這也是一種實利與外勢相結合的佈局。**

圖4-51中黑**❶❸❺**是小林流的一型，白**⑥**如被黑棋佔到即成兩翼張開的絕好形，所以白棋也只此一手。黑**❼**掛後白**⑧**小飛是趣向之著。弈至白**⑭**黑白共有七處小飛，形成一個少見而有趣的局面。白**⑯**逼後，再脫先在白**⑱**壓迫也是有趣的設想。白棋**㉘**尖後，黑進行了一系列的交換，其中**㉟**的斷是挑起戰鬥，白**㊱**飛，雙方必然地進行到了黑**㊶**擋角。白**㊷**後黑**㊸**打，白**㊹**長出中盤戰鬥開始。

另外，圖4-52也是小林流的一種，是早期小林光一所

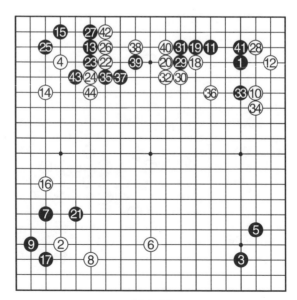

圖4-51

圖4-52

喜歡的下法。近年圖4-51的佈局較多出現。

2. 對角星佈局

就是黑❶❸兩手棋立即投到對角的兩個星位上。**這種佈局對抗性強，是「力戰型」棋手所喜用的佈局。由於一手即佔有一個角，第三手就必然先手去掛白棋的角，這樣速度快，積極主動。**但要注意的是黑棋全域要以向中腹發展勢力為主，最後的勝負多半距離較大。

圖4-53黑❶❸佔據對角星，明顯成為對角佈局，白②④也有佔一個星位的，如也佔兩個對角星，則如古譜的座子了。黑❺掛角必然，白⑥二間高夾。白⑧後黑又主動在9位掛右下角，是一種打開局面利用對角星外勢的威力採取的積極下法。黑⓭飛壓在實利上稍虧，但為取得厚勢以攻擊白⑥是可以下的。黑⓳的尖頂是防止白棋在A位一帶搭斷黑棋。

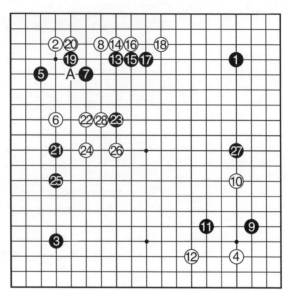

圖4-53

黑㉑夾是利用厚勢的預定目標。白㉒逃出，黑㉓迎頭一鎮是利用厚勢的好手，如黑在24位跳，則白23位跳，黑上邊厚勢化為烏有，不但不能發揮作用，反而成為愚形。白㉔只能如此，黑順勢㉕拆，白㉖再向中腹跳出。黑㉗轉入右邊對⑩進行夾擊，並伺機對左邊四子白棋進攻。白㉘是沉著冷靜的一手，首先補強上邊的白子，隨之黑棋也相應變薄。而白棋變厚以後可以適當時機打入黑棋左邊陣地。

總的來講這局棋從開始到佈局結束，主動權一直掌握在黑棋手中，所以是黑棋成功。

3. 對角小目佈局

也是比較注意戰鬥的，最後雙方都很難以成大空。

圖4-54中黑❶❸佔了對角小目，成為對角小目型的佈局。黑❺掛後，白⑥、黑❼各守一角以靜待動。白⑧又掛右

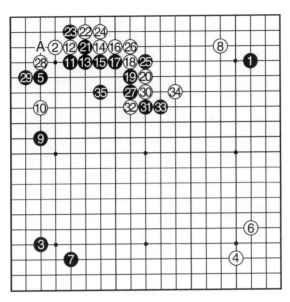

圖4-54

上角，黑**⑨**拆三，白**⑩**打入，黑**⑪**飛壓是絕好一手，因為白②⑧兩子均處於三線，黑棋明顯得利。在黑**⑪**至黑**㉟**的過程中，雙方均為騎虎難下之勢。一步接一步，不能脫先。其中黑**㉕**在A位頂也是定石下法。白**㉜**斷強手，黑**㉝**長先手，白**㉞**跳上是形。至黑**㉟**補方後以下進入中盤。縱觀全域黑棋厚實，白**⑩**一子幾乎成了廢棋。此局黑棋佈局成功。

4. 互掛型

這種佈局沒有什麼規律，比較混亂，故而也是一種複雜的佈局。它一開局就是白掛黑角，黑掛白角，點起戰火，滿盤開戰，稍一不慎滿盤皆輸。

圖4-55黑**⑤**掛白角，白⑥不去理會反而在左上角掛黑角，黑**⑦**以其人之道還治其人之身到左下角掛白棋，互不相讓。白⑧首先發難，採取比較嚴厲的一間高夾，目的是不讓

圖4-55

黑棋脫先他投。弈至白㉔為定石一型。黑棋被分成兩塊。黑
㉕逼是要點，迫使白㉖尖出，同時加強了黑❼。否則白在A
位等地開兼夾，絕好！黑㉗二間高夾，至黑㉟，雙方都在為
安定自己，同時攻擊對方而一步緊一步。白㊱㊳㊵是阻止黑
❾⓱㉓三子與上邊黑子的聯繫。黑㊶封住白棋。白㊷在二線
大飛生根使上邊白棋成為活形要緊。

　　從這局例題可以看出至白㊷止雙方都不能脫先去顧及左
邊上下兩個角，從白⑧開始就纏在一起激烈戰鬥，相互攻
擊，所以這種互掛型佈局初學者學不宜多用，因為只要算錯
一著就會全盤崩潰，無法挽回。

　　5. 秀策流

　　又叫1、3、5佈局，是日本早期棋聖秀策的得意佈局，
它以黑棋先手連佔三個角的小目而形成。**此形在棋壇上流行**

近一百多年，可見其生命力之頑強，無怪圍棋大師吳清源稱它為「近代圍棋史上的一金字塔」。但此佈局由於平穩，對黑棋來說在沒有還子的情況下是好棋，但現在黑棋有 $2\frac{3}{4}$ 子的還子，所以現在使用的人逐漸減少，但有時還出現在對局中。

圖4–56為一典型秀策流佈局，這裡不一一講解了。

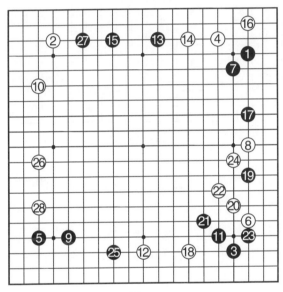

圖4–56

6. 宇宙流

所謂宇宙流是日本超一流棋手武宮正樹的獨特設想，而且經常使用的一種佈局。它以**圍中腹**為主要目標，行棋如天馬行空，匪夷所思。一般宇宙流都是開始連佔四個相鄰的星位，然後再進一步造成大形勢。

圖4–57中黑❶❸❺首先以三連星佈局為基礎，白⑥掛⑧拆三均屬正常對應。黑❾不掛左下角而又在下邊的星位，

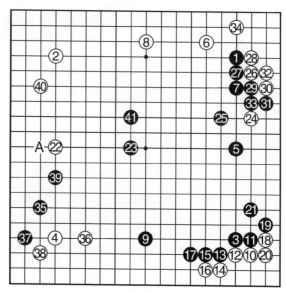

圖4-57

成為所謂四連星佈局。這也是宇宙流佈局設想的前幾手下法。白⑩點三‧三，時機正好，如被黑再補一手再想打入黑的陣地就難了。黑⑪擋方向正確。因為右邊是三連星，是黑棋希望成空的地方。如在⑫擋被白在11位長出，就不是當初下三連星的本意了，那樣的話，黑棋佈局失敗。至黑㉑是定石下法，正常對應。白㉒也形成三連星，以對抗黑棋大模樣。這一手絕不能下在A位，雖僅一路之低，但差之千里。黑㉓是圍大形勢的一手棋，也是露骨地要走宇宙流佈局了。白㉔打入必然，黑㉕是因重視中腹，要圍大模樣而下的一手封鎖。以下至白㉞白棋後手得到了右上角。於是黑棋在左下角經過㉟至白⑩的交換，爭得先手在41位擴張，徹底下成堂堂正正的宇宙流佈局。

看宇宙流佈局，可以說是一種享受，全域舒展大方，氣

勢磅礴。看到妙處令人精神大振，確有不知宇宙之大的感覺。但這種佈局學起來很不容易。即使是職業棋手也不輕易使用。因為稍一不慎大模樣就會被對方削減，打入，掏空，最後中腹沒圍成，角邊也全失，只好認負。

　　圖4–57中的黑❷❸❹❶等都是圍繞中腹有計畫下出來的。其中爭先手、位置高低等，都要全盤構思好，不能稍有一點差錯，高一路不行，低一路也不行。否則，無法取勝。所以宇宙流可以欣賞，不宜模仿，尤其是初學圍棋者更不宜下。

　　以上介紹了不少佈局類型，另還有一些不規則佈局。有的第一手下在天元上，有的起手掛角就戰鬥，有的不按定石下，還有的忽發奇想。如中國著名高手馬曉春就下過圖4–58中右邊那樣起手三手下在五線。

圖4–58

　　最近一些業餘棋手執黑時不管白棋如何下，頭三手都下在圖4-58中間的❶❸❺位置上。這些佈局興之所至偶一為之也未嘗不可，但總非正路。所謂沒有規矩不成方圓，初學者切不可胡來，一定要循序漸進才能學好圍棋。

第三節　中盤的力量

　　一局棋佈局大致完成後，就進入了對局的第二階段——激烈的中盤戰鬥。佈局中佔了優勢的一方只是一個好的開端，在中盤要全力保持這個優勢，是很不容易的事，而佈局中稍有不滿的一方則要費盡心機在中盤戰中爭取主動、力挽劣勢。於是雙方就要進行侵擾、戰鬥或白刃相見，可攻守牽制，或圍空破空，或包圍突圍，或關係到對方勢力消長，甚至圍繞一條大龍的死活來決定勝負。有不少棋是中盤決定勝負的。中盤是一局棋中最激烈最緊張的階段，也是變化複雜，比較力量的時候。

　　　　在佈局中有「先佔角，再佔邊，最後向中間發展」的規律可循。而且在角上都幾乎有定石可選擇。而中盤戰鬥就不同了，大多數在邊和中腹展開。大致歸納一下，不外乎佈局多在邊角著子，是平面的；而中盤是邊、角、腹三者交相展開進行，戰鬥是立體的。佈局以邊角為目標，而中盤則以中腹勢力發展為主。

　　雖說中盤戰鬥複雜，但也有一些基本法則，如前面介紹

過的各種手筋以及緊氣方法，甚至一些大小型死活，多為中盤時使用。

下面介紹中盤時要注意的幾個要求。

一、分斷和連接

這裡講的不只是簡單的一子連著一子和去分斷對方一子，連接和分斷是中盤戰最常用的手段之一。圍棋是一個辯證的東西。棋子連接在一起好像是為了防禦，但有時卻是積蓄力量以便更好地進攻對方；而分斷對方的棋本是進攻的手段，但有時反而是為了使對方不能分散精力去進攻自己，故而又是一種積極的防守。

> 簡單地說，連接就是把兩塊孤立的棋子想法子連成一塊棋。既可保全自己的棋不被分割開，避免受攻擊，又可加強自己與對方的拼殺力量。

連接的辦法有多種多樣，首先是直接連通，如接、粘、虎、尖、長、立等。還有一些稍微複雜的方法，如圖4-59白①的跳渡比A位長渡要好得多。這樣白三個子連成了一塊棋，使黑三子失去進攻目標，並成為浮棋。

圖4-60的黑❶拆二也是一種連接方法，白②碰想割斷黑棋，但黑❸❺就簡單地連通了，黑在A位扳也行。所以拆二雖是分開的棋，實際上應看成

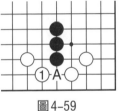

圖4-59

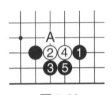

圖4-60

是連接的棋。

另外，有的棋要想連通就要有一點技巧。圖4-61中黑棋有A、B兩個中斷點，黑如A位接則白B位扳斷，黑如B位補則白C、黑D，白在A位斷下邊五子。黑棋發現了❶夾的好點，同時補掉兩個中斷點，使黑棋全部連通了。

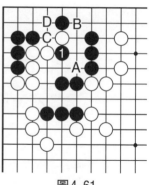

圖4-61

圖4-62的白角被黑包圍在裡面，白①尖是對準A、B二個中斷點，黑❷也應以小尖，白在A位沖，黑C應，白再在B位沖，黑D應。黑❷恰到好處形成雙虎，黑棋連成一塊棋，白無法沖出。也無法割斷黑棋。

分斷是一種非常激烈的挑戰手段。只要有棋被分斷以後，必然引起雙方的白刃戰，所以在斷對方棋時不能不慎重，但對方有斷頭時不斷又將失去戰機，所謂「能斷則斷」和「棋逢斷處生」就是這個意思。

分斷的方法很多，有直接斷的，如圖4-63白①托角，黑❷扳、白③扭斷，因為和紐扣一樣，所以稱為「紐十字」，一般對付方法為向一邊長，稱為「紐十字，一邊長」，如圖中黑❹。而圖4-64是高目定石，黑❺下扳，白

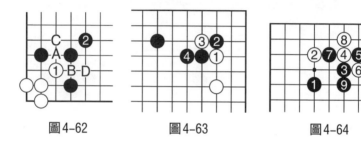

圖4-62　　　　　　圖4-63　　　　　　圖4-64

⑥扭斷，黑❼打一手後再長，所謂一打一長，也是對付紐十字的常見下法。

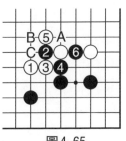

圖4-65

　　還有一種跨斷對方的棋，這種方法多用於對付小飛，所謂「以跨制飛」。圖4-65白①飛壓，黑❷跨出，至黑❻沖斷白棋。如黑❹斷時白⑤A位長、黑B位尖或C位壓均可。

　　硬性沖斷或挖斷對方的棋，將對方割成兩塊，各個擊破，分別進攻，讓對方不能兼顧，只要能攻得一邊已是收穫不小了。

　　圖4-66是小目定石的前幾手，黑❺沖，白⑥擋後，黑❼硬斷。圖4-67黑❶挖白②打，黑③接後白產生A、B兩個斷頭，不能兼顧，黑棋總能得到一個。

　　另外，對兩塊距離較遠的，利用自己的厚勢從中間落子，使它們一時無法聯絡，伺機攻擊一邊。這是一種較高級的隔斷。

　　圖4-68黑❶飛斷，白②想和兩子聯絡，黑❸阻斷，這樣上面兩子就成了浮棋，是黑棋攻擊的目標。

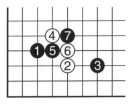

圖4-66

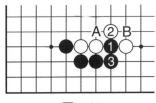

圖4-67

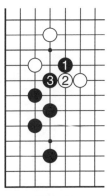

圖4-68

打入對方陣地也是一種分斷，如圖
4-69的兩個黑子拆三，白①打入，也
是將兩子黑棋分開了。

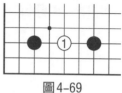

圖4-69

　　棋在被對方分斷之後，要注意一個原則就是先
處理好被斷一邊，紐十字向一邊長就是這個道理。
要能準確判斷，兩邊都能安排好固然不錯，但對方
既然要斷，恐怕不易兩者兼得了。所以對較弱的一
方是救是棄要做出抉擇，即使棄去也要充分利用，
進行轉換，以求得一定的補償才行。

　　總而言之，自己的棋儘量連成一片，不要被對方分開，
所謂「棋須連，不可裂」是初學者要謹記的格言。

二、棋形的要點

　　一塊棋的形狀好壞，直接關係到這塊棋力量的發揮。能
影響到一盤棋的勝負。

　　所謂「好形」一般是指：堅實、靈活、順暢的
棋形；反之，凝聚、呆板、薄弱、有毛病、出頭不
暢的棋形叫做「壞形」或「惡形」。
　　總的來說效率高的棋形是好形，效率低的棋形是
惡形。
　　能向外擴張勢力而發揮能量的棋形就是效率

高，反之，不能向外擴張勢力、不能發揮能量的棋形就是效率低。

　　圖4-70中A圖和B圖同樣是三個黑子，但可以從箭頭所示的方向擴張勢力，兩者比較不難看出，顯然B圖比A圖效率高。

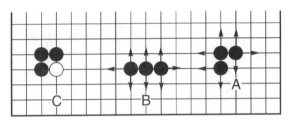

圖4-70

　　凝聚在一起的棋子效率低，叫做「愚形」。 A圖叫做「空三角」是典型的愚形。但C圖在黑子包圍了一個白子，就不同了，它不是愚形，要嚴格和「空三角」分別開來。

　　對局雙方為了使自己的棋成為好形，都要搶佔最佳位置，這個位置叫做「要點」，在日本叫做「急所」。急所往往是己方擴張勢力的要點，也是對方擴張勢力的要點；是己方活棋的急所，也是對方殺死這塊棋的急所。所以往往說：「敵之要點即我之要點。」

　　圖4-71的黑❶是三個黑子的要點，圖4-72的正中是急所，一旦被黑棋佔到，整塊白棋形狀將崩潰。

　　圖4-73白棋只有一個眼形，為了做活，白①下到中間

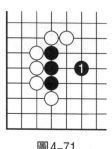

圖4-71

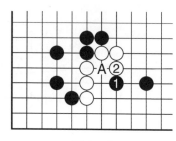

圖4-72

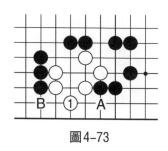

圖4-73

圖4-74

做眼，這樣A、B兩點白棋可得一點，做成一個眼，成為活棋。

圖4-74黑❶覷白棋A位中斷點，白②如在A位接形成兩個空三角，形狀大惡。所以只好曲，也還是愚形。這個圖中的形狀叫做「方」，有俗話說「逢方不點三分罪」，可見這個位置的重要性，如果白棋先手，同樣應在1位補一手。

「雙」有時也是好形。如圖4-75的白棋本應在A位挖，下成「烏龜不出頭」的吃棋形狀，可以吃去下面三個黑子，但白不會這種下法而下了①沖，黑棋千萬不要在A位接，形成空三角，而且只有三條出路，黑❷雙是正應，有四條出路，要比A位接舒暢得多。

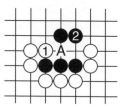

圖4-75

「鎮」是攻擊對方的好形之一，圖 4-76 白①當頭一鎮，黑上面兩子頓時失去光彩，成為被攻之形。白棋如果在 A 位跳攻兩黑子，則黑❶跳，黑三子出頭暢是好形，左邊數子白棋厚勢不能發揮作用，反而成了愚形。

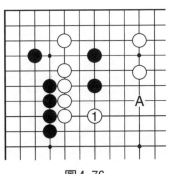

圖4-76

「迎頭一拐，力大如牛」是棋形要注意的好點，圖 4-77 是星定石的一型，黑❶的曲是絕不能省略的一手，此點如被白棋壓過來，黑棋將被壓低，◉一子的作用明顯降低，效率得不到發揮，整個棋形不暢。

圖4-78 的例子是說「尖」的重要，有時是形的要點，所謂「尖無惡手」。白①小尖整塊白棋已活，而且可威脅黑◉一子，如黑佔得此點，則白棋難於求活，也被封鎖。

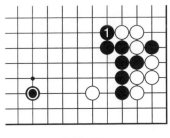

圖4-77

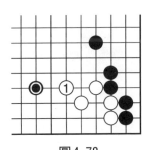

圖4-78

一個初學圍棋者，要儘量把棋形掌握好！使自己的棋力得到提高。如能在對局時發現並下出好的棋形來，說明棋力已經達到一定水準了。

三、次序的先後

在同一個地方著子的先後與遲早，叫做「次序」。往往在一塊棋中由於次序的不同，可以導致完全相反的結果，所以在行棋時一定要注意次序。

圖4-79的黑❶先打，等白②接後再3位長，次序正確。黑棋在白棋斷頭上留下一子，白如A位打黑得先手，而且對黑❶以後有種種利用。而圖4-80沒有先打就在1位長，對白棋沒有什麼影響，白②脫先他投。黑❸再打時，白不會接而是在④⑥包打，再在A位接或8位雙虎，成為好形，而且白②已得一手脫先便宜。黑棋僅吃得白△一子無用之棋，並被打成愚形，棋形重複。由此可見，兩圖次序不同，結果差別很大。

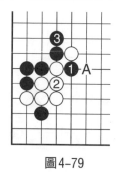

圖4-79

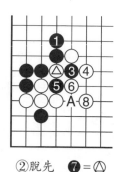

②脫先　❼＝△

圖4-80

圖4-81是小目一間高掛一間低夾的代表定石，至白①先打左邊一子，黑❷打白二子後白再3位打右邊黑子，使黑4位接，次序井然。而圖4-82白①先打右邊黑子，等黑❷接

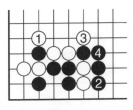

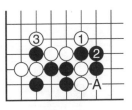

圖4-81　　　　　　　　　　圖4-82

後再3位打左邊黑子，由於次序錯誤，黑可省去A位一子脫先他投。這樣原來圖4-81的白先手定石到了圖4-82成了後手，這一手之差是有很大差別的。

中盤戰鬥激烈，不能下錯次序，次序稍一不慎錯了一手，不但局部效果不同，連全域形勢也有很大的影響。圖4-83中白①托過，白③扭斷。形成對殺，此時黑棋稍有大意，必會被白佔便宜。由於征子有利，黑在**4 6**打後，可8位粘，次序極好。至黑**12**黑送吃了**2 6**二子，而轉身吃去白一子，成為轉換，形成左邊大形勢。最終白棋未討得任何便宜。

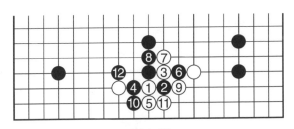

圖4-83

圖4-84由於有黑●一子，所以白①掛後黑❷尖頂再4位單關，次序好，如按一般對應直接在4位跳，那麼就會給白A位飛，B位托，C位點三‧三的轉身機會。要注意的是●如是白子或沒有子，黑❷不宜尖頂。

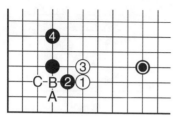

圖4-84

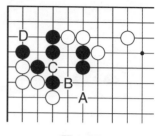

圖4-85

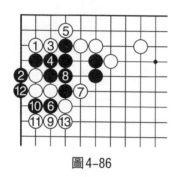

圖4-86

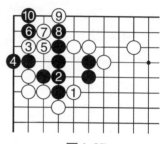

圖4-87

　　圖4-85是星定石雙飛燕的基本型之一，下一手白多於A位跳，暫時不在B位打，是為了保留D位的夾。過程如圖4-86，白①夾後等白⑤渡過佔領了黑角，再7位打，緊接著才棄去三子，這是次序，如白先在圖4-85中B位打，黑C位接後再在D位夾就不能成立了。過程如圖4-87。其中黑❻夾是好手。白角被吃。

　　舉了不少例題，都是次序的時機掌握，其實可以說每個定石的次序都是非常嚴格的，初學者多研究一些定石，就會逐步理解次序的重要性和正確使用了。

四、孤子和根據地

一塊棋必須建立自己的根據地，也就是說凡是活棋，眼位豐富的棋，比較堅實的棋，都是有根據地的棋，通常稱為有「根」的棋。反之，缺乏眼形、漂浮不定、不易做活的棋叫做無「根」的棋。

有根的棋無後顧之憂，如同自己的腳跟站穩了，可以向四面發展，攻擊起對方來有力量。但在對局中為了搶佔實地和追求佈局速度等原因，常常在敵人勢力範圍影響之下，或被對方斷開的一些薄弱的棋子，成為無根的棋，也被稱為「孤棋」。對於孤棋的處理方法就是儘快地建立這塊棋的根據地——根。

圖4-88是白棋對黑星位小飛掛，黑❶一間低夾，白➁一子可以說成了孤棋，這時白②向角上小飛，黑❸小尖，如沒有黑❶擋住，白可在A位拆，但有了黑❶擋住，白只好4

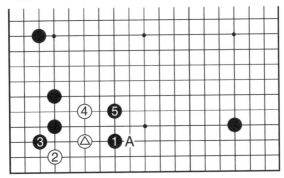

圖4-88

位跳出。黑❺也跳，一面繼續攻擊白三子，一面和右邊星位
呼應形成大形勢，所以白棋正確著法應點在三‧三，即圖
4-89的下法，黑❸擋也正確，決不能A位擋，讓白棋連
通。雙方至白⑩是正常對應，白捨棄孤子是一種輕靈下法。

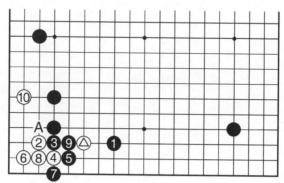

圖4-89

　　圖4-90黑有兩子被圍，但這兩子很重，不能像圖4-89
那樣捨棄，而應在1位跳出走暢才是正應。所以應將自己的
孤棋走暢，迅速地脫離敵方勢力範圍，以免在對方進攻中造
成大勢上的落後。

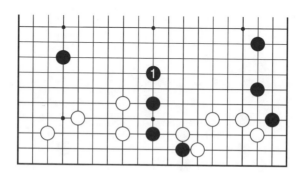

圖4-90

　　圖4-91白一子投入黑陣，❷拆一緊逼。白如何應是關鍵。在圖4-92中白①托，黑❷扳，白③連扳，黑❹接後，白⑤虎，成為活棋。

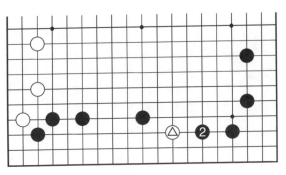

圖4-91

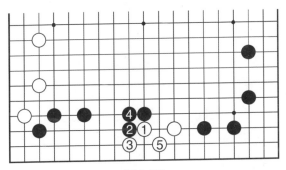

圖4-92

　　　　有時，雖然被攻的孤棋能夠逃出，但對方的追擊往往會給自己的全域造成更嚴重惡果時，這時，最好的方法是就地做活，這也是處理孤棋的方法之一。

　　另外，還可以運用轉換的方法，下一段將詳細介紹。

五、棄子和轉換

棄子和轉換都是圍棋中常用的最基本戰術。棄子就是為了全域的勝利，為了一個戰鬥中戰略的需要，有目的地以主動放棄幾個棋子為代價，從而達到全域的優勢，或者局部獲得更大的利益。而轉換一般是捨棄一處而取得另一處。轉換可大可小，小則一子，大到數子甚至整塊轉換。

棄子和轉換沒有多大區別，可以說轉換是靈活機動的戰略戰術，是屬於棄子戰術的一種。

棄子不能隨便把「手筋」棄掉。

圖4–93中白①雙打，黑棋面臨A、B兩手長出的選擇，如果黑棋B位長出可將白棋分成上下兩塊，白棋不能顧，如經營下面三子，上面一塊白棋可能被封起來。即使勉強做活，黑棋將取得雄厚外勢；如果去處理上面的白棋，下面三子白棋將被黑棋吃掉。反之，黑棋在A位長出，白在B位提去黑●一子，上下連通，成為一塊棋，生命力強，不止可做活，白棋外勢也很可觀，黑右邊一子幾乎成了孤子，將受白棋攻擊。由此可見黑●一子的重要，這就叫做「棋筋」。所以黑B位長出為正解。

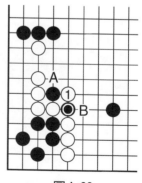

圖4–93

圖4–94是高目定石，黑❶打，

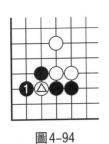

圖4-94

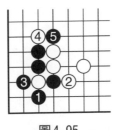

圖4-95

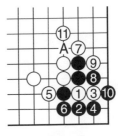

圖4-96

白△一子是不可能逃出去的。但就這樣被白吃下去很不甘心，總想利用一下。圖4-95白②反打似乎是利用了棄子打了黑一下，但是黑❸提後，成為好形，白④扳，黑❺斷進行戰鬥，白必不利。再看圖4-96，白③先長一手，黑❹長緊氣，這時白⑤打和⑦扳是次序，不能先扳後打。以下對應至黑❿提白二子，白棋先手⑪補上A位斷頭，整個白棋外勢足以和黑角實利相對抗。這就是白③長出多棄一子的好處，所以有這樣一句話，「棋長一子方可棄」這句話一般是對三、四線上棄子取外勢時常用的方法。

棄子取勢的一個典型是中國古代棋式所謂「金井欄」。

圖4-97是所弈經過。其著法精妙，非常複雜，這裡將次序表現出來，以供大家欣賞。至黑❷止前後黑棋棄子達十一子之多，白棋雖得到二十多目的空，但白棋筋⑪被吃掉，黑外勢完整而且雄厚，是黑棋成功之作。

為了擠緊對方的氣，有時主動棄掉一些棋子，再吃掉對方更多的

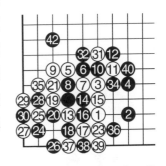

㉒ = ⑬　　㉝ = ㉕　　㊶ = ㊲

圖4-97

棋子。

　　圖4-98白三子和黑三子在角上對殺，白如在A位落子則黑B位雙好形，白氣少而被吃。白應如圖4-99下法，在1位沖，至白⑬打黑三子黑不能3位接，如接白A位撲，黑損失更大，所以只好讓白提黑三子，白棋連出。對弈中白⑤長是棄子妙手。這種下法叫做「大頭鬼」，前面手筋篇中介紹過不少，這裡不再詳述。

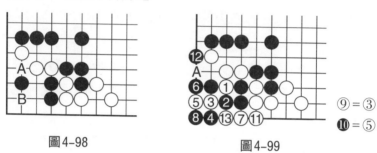

圖4-98　　　　　　　　　圖4-99

$⑨ = ③$

$❿ = ⑤$

　　還有的棄子是為了求活，所謂「倒脫靴」（又叫脫骨）就是這個目的。圖4-100黑棋上面已有一眼，此時白①撲，破眼，黑棋如在A位提白①，白立即在B位卡眼，黑死。圖4-101在白1位撲時不提而在黑❷位接，讓白提去黑四子，然後再在◉位打吃白①、③兩子，並吃去成為一眼，活棋。這是棄四子做活的巧妙方法。

圖4-100

圖4-101

$❹ = ◉$

　　棄子生根的典型例子是圖4-102中的三個白子⊕，由於像個平臺故稱「台相」，這是一個薄形，很容易受到攻擊，如果白向中腹逃出，恐波及全局，最好還是就地生根。

　　圖4-103白①托是常用的一般下法，但至白⑤結果白棋仍然眼位不足，而且是惡形「空三角」，此法白棋不能滿意，再看圖4-104白①點，妙手。黑❷不讓白棋連通而擋下，至白⑦、⑨兩子次序不可錯，白⑦是先手便宜，最後，白棋眼形豐富，出頭舒暢，而且是先手。這是白棋棄去①、③兩子得以生根的典型。所以自古有「台相生根點勝托」的講法。

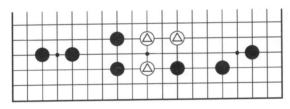

圖4-102

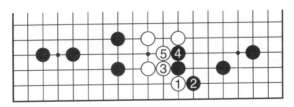

圖4-103

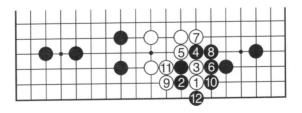

圖4-104

再舉例談一下轉換。圖4-105白
棋為了簡明局勢，在黑一間低夾時採
取了點三・三的下法。最後棄去一個
白子，而換得角地。此形在二間高夾
中也常使用。

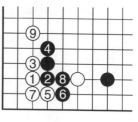

圖4-105

圖4-106由於外面有兩子白子，
在白①點三・三時按一般定石進行，最後白⑪跳起之後，黑
既沒有得到角部之利，也沒搶到外勢，很是不利。可以考慮
進行轉換，如圖4-107至白⑮黑棋將角部讓給了白棋，但轉
換來了一個很厚的外勢，而且是先手，黑⑯立即投入白兩子
之間夾擊白△一子，黑成功。比較一下圖4-106和4-107就
明顯看出圖4-107進行了轉換後的效果。

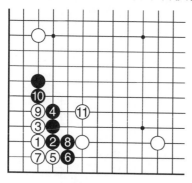

圖4-106

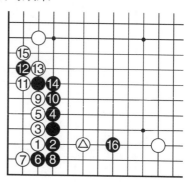

圖4-107

圖4-108是在周圍黑子較
為強大時，白棋作戰和逃出都
不利時採取的一種機靈下法。
白捨去外面一子而點三・三，
取得角部實利，這樣進行轉換
是完全正確的下法。

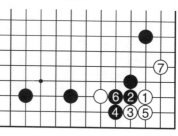

圖4-108

六、厚勢的利用

　　圍棋的目的是圍地域，在對局上得到的不外乎是實利和外勢。實利就是得到空，而外勢最後也要轉化成空才行。外勢越厚越堅實越好。但有了厚勢而不能變成地域，這種厚勢是毫無意義的。

> 　　厚勢有著很強的「排斥」力，不管是對方和己方的棋子都不宜靠近厚勢。因為對方棋子靠近厚勢，就意味著將受到猛烈的攻擊；對己方的棋子來說，靠近了厚勢就意味著棋形重複，效率不高，子力重複浪費。

　　圖4–109白①點三·三，黑棋自然要在A、B兩點選擇一點落子，這就是在哪一邊築成厚勢才能最合理的問題。圖4–110黑❶在右邊擋下雙方的下法是星位常用的典型定石之一。結果黑棋的外勢範圍向右邊，黑⬤一離黑勢太近，不能

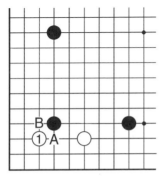

圖4–109

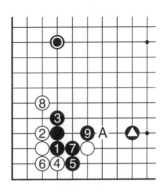

圖4–110

發揮效率，並且白棋有Ａ位扳出的餘味，黑⬣一子幾乎沒有什麼作用了。所以黑棋不滿。於是黑❶換成圖4–111的上邊擋下，雙方按星位二間高夾後的另一典型定石正常進行。

黑棋最後在上邊築成了一道極厚的外勢，並與黑◉一子形成絕好的配合，可以在左邊轉化成很大地域的實空。由此可見圖4–111的黑❶擋方向是正確的。所以有這樣一句俗話：「須從寬處攔。」這是行棋方向築厚勢的常識。

圖4–112星位黑◉一子在白厚勢籠罩之下，此時白棋如何利用厚勢對其進行攻擊和欺辱，以及黑棋如何應對，是雙方都要掌握的關鍵問題。圖4–113中黑❶托，是過分之手，白②外扳，軟弱，黑❸退回，白④立下想威脅黑棋角部的眼形，但黑❺沉著立玉柱，從容成活，白的厚勢沒得到充分發揮，不能滿意。

圖4–111　　　　　　　　　　圖4–112

圖4–113黑❶托時，白②利用強大的外勢內扳挑起戰鬥，黑❸只有斷以應戰。以下對應中黑❼又是無理，過強，此時應儘快在角上做活安定下來。

弈至白⑫接白棋做活了角，而黑棋在白棋的厚勢內被分

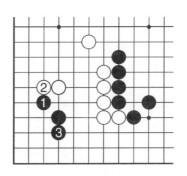

圖4-113 圖4-114

成了兩塊，陷入苦戰。所以黑❶應在圖4-114中那樣小尖，等白②擋下，再❸玉柱立下成活，不給白棋挑戰的機會，所謂「勢孤求和」就是這個意思。

圖4-115黑❶利用左邊小雪崩定石形成的厚勢，盡最大可能地攔到白棋旁邊，是正確的戰術。當然黑棋不可能也不想把厚勢和黑❶之間的地域全部圍為己有，而是迫使白方在2位一帶投子，然後❸跳起攻擊，使它在己方的厚勢威逼下進行作戰，再逐步爭取實利。黑如在②一帶圍地，白則可心安理得地在A位拆二，形成雙方圍地的局面，那麼厚勢的一方是發揮得不充分，有點吃虧。

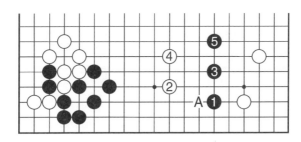

圖4-115

圖4–116對於⚫️白一子的打入，黑棋如何拆逼這個子是關鍵，尤其是如何發揮左邊的厚勢不能忽視。黑❶拆逼，白②拆二，很快安定下來，黑❶僅是在厚勢下拆三，不能滿意。圖4–117黑❶從右邊來逼白棋，白②只好拆二，黑❸緊接飛攻，同時擴大右邊。這樣白棋在黑厚勢下尚未淨活，以後行棋總有顧慮，同時黑棋左邊厚勢的作用也得到充分發揮。黑棋當然滿意，所以俗話說：「把敵之棋子趕近我方厚勢。」

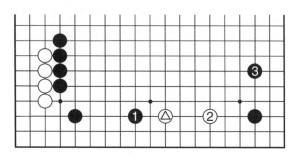

圖4–116

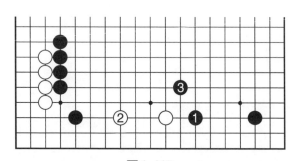

圖4–117

對於對方厚勢，不能靠得太近，否則要受到對方的攻擊。圖4–118和圖4–116恰恰相反，是白棋的厚勢。黑❶不顧周圍形勢而過分開拆，為的是不讓白棋成空，這是天真的

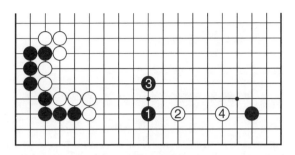

圖4-118

圖4-119

想法，白②利用左邊厚勢反夾，黑❸只好跳，白④拆二得以安定。黑❶❸兩子卻變成了無根的浮棋，將影響以後的全盤戰鬥。所以圖4-119從三・三大飛堅實地守角，並阻止白棋發展，是正確的方針。白②當然要儘量開拆，黑❸壓，雙方下至白⑱止，黑棋先手築成厚勢，可在右邊發展，結果黑方有利。

厚勢的運用還不止這些，比較複雜，是屬於水準稍高者探討的問題，以上略舉幾個實例，讓初學者對厚勢有一定的瞭解就行了。

七、攻擊的要領

　　在激烈的中盤戰鬥中，雙方為了爭取主動，常用攻擊對方孤棋以達到擴張勢力、圍佔地域等目的。值得指出的是，攻擊並不是吃棋，而是攻逼、威脅對方的孤棋或弱子。雖有殺掉對方棋的意思，但不必真殺，更不能只顧吃掉對方數子而一味窮追不捨，圍截堵擊，而忘記了最終目的。最後在追殺過程中自己漏洞百出，反而被對方利用，後果不堪設想，甚至一敗塗地。

　　圖4-120、圖4-121、圖4-122大致相同，它們都是借攻張勢，但各自的攻擊方法不能搞錯。圖4-120由於黑●一子在星下，所以黑可尖，頂白△子，再3位飛攻白兩子，得以擴張外勢，白大概只能下在A位，立二拆二明顯重複。而圖4-121黑●比上圖遠一路，就不能在A位尖頂了。因為白B位長後可在C位拆三，正好！所以黑應如圖在1位拆

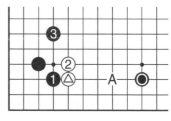

圖4-120

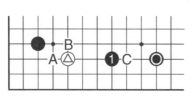

圖4-121

圖4-122

二，開兼夾白⊛一子。圖4-122由於我強敵弱，故在1位飛鎮，極好，只此一手。以下對應是白棋要做活的必要交換。黑得先手封得厚勢，向左邊和中腹發展大形勢。

　　圖4-123是讓子棋中出現的一型，白本應在1位一帶補一手，現在脫先了，黑抓住時機，對白三子發動攻擊，黑❶「搜根」奪取白棋根據地，白②開始向中腹逃去，黑❼長後再無法做兩眼了，以下至黑⓭，黑棋並沒有去吃白棋，但透過一系列攻擊，黑棋得到外勢和左下邊星位一子呼應，圍起下面一塊地了，而且白仍未安定，黑成功。

　　圖4-124右邊四子白棋尚未安定，白①就深入黑陣，這時黑棋決不能放過攻擊的機會，但如何攻擊是要深思的。

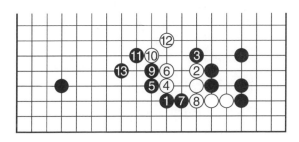

圖4-123

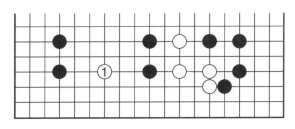

圖4-124

　　圖4-125黑❶鎮後白②托角，黑❸外扳似乎是不讓白棋連通，但是白④轉入三・三先手取得角地，然後12位托，

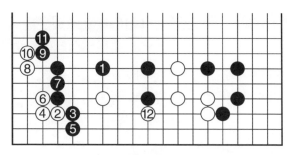

圖4-125

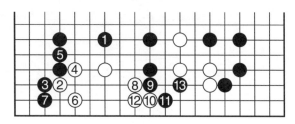

圖4-126

充分利用了中間被圍一子，白棋成功。所以應如圖4-126黑
❸內扳，把白棋放入自己的勢力內進行攻擊，至黑⓭，白棋
雖在黑棋陣地內活了一塊棋，但被黑築成外勢，而且右邊四
子被「搜根」，很難尋求活路。

圖4-127，一般來說，拆二是一塊棋的根據地，是活
棋，但當受到對方強大勢力的壓迫時，就有了問題，這個型
白應在A位跳補一手方行，白脫先，黑如何攻擊這個拆二

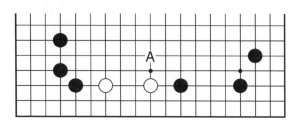

圖4-127

呢？

　　圖4-128黑❶點擊中要害，妙！白②擋下，黑❸❺渡過，白已無眼位了。如白②改為圖4-129的2位上壓，經過至黑❼，白仍是浮棋，並有A、B兩個斷頭。所以不管白如何應對黑總有攻擊手段。

　　當對方出現兩塊弱棋時，攻擊的一方一定不能讓他們連通，而要進行所謂「纏繞攻擊」。

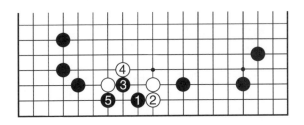

圖4-128

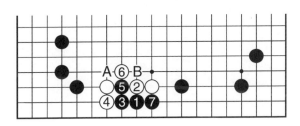

圖4-129

　　圖4-130黑❶鎮後白②尖惡手，應暫時放置，而尖後走重，黑❸壓後，造成左右纏繞攻擊。白難應。

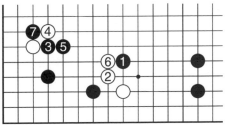

圖4-130

圖 4-131 黑❶尖，白②必長，黑❸先扳逼白成愚形後，黑❺不再繼續攻擊這三個子，而去壓白孤子，嚴厲！白⑥扳出，黑❼長後，白棋上下受攻，難以兩全。

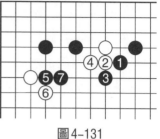

圖4-131

總之，在攻擊孤棋的過程中，應取得一定收穫，或取地，或取勢，或乘勢補強自己，或乘勢毀壞敵陣。如不能取得這些利益那就不必要發動無謂的攻擊了。

第四節　收官常識

一局棋經過佈局的分佔地域，中盤的搏殺之後，雙方所圍的地域逐漸固定下來，就進入了結束階段。圍棋把這個階段叫做「收官」或「官子」。所謂「官」是指雙方各自應該佔的有地方。

初學圍棋者往往不重視官子，主要精力放在中盤戰鬥上，其實官子在鞏固、擴大自己地域和破壞壓縮對方地域上起了很大作用。尤其是一局雙方地域差別不大的局面，收官技術的高低就成了決定勝負的關鍵。

官子有半目起至三十多目的出入。一些初學者往往是一局領先二十多目的局面優勢，可因收官技術不高反而輸掉的事是經常發生的。一局棋是萬米長跑，收官是最後衝刺。衝刺的好壞可以決定勝負的。

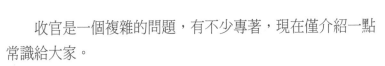

收官是一個複雜的問題，有不少專著，現在僅介紹一點常識給大家。

一、官子的種類

　　官子一般可分為：雙方先手、單方先手、雙方後手三種類型。

　　所謂先手是指一方下子之後，已經得到了一定的實利，如果對方脫先不應，則可進一步繼續獲得收益的手段。後手則是指一方下子後，無什麼後續手段，對方可以脫先他投。

　　雙方先手是指黑白雙方無論任何一方先下子都是先手的收官。

　　圖4-132只剩下一路官子了，進入收官階段。黑棋在圖4-133的1位扳，3位粘。白②後要在4位補，如不補則黑在A位斷打，白②將被吃，白角部被掏空。反之，圖4-134中白①扳、③粘，黑❷後黑❹也不得不補。

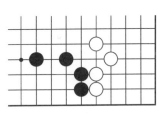

圖4-132

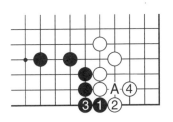

圖4-133

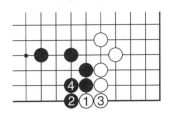

圖4-134

否則白在4位斷，則黑❷被吃，黑空被白進入。所以此型是雙方先手。

　　圖4-135白①小尖，黑❷擋，如不擋，則白A位跳入，黑空被破，是白先手；圖4-136中黑❶先小尖，白②也要擋，否則黑下一手可跳至A位，破白空，所以黑是先手。此型也是雙方先手。

　　圖4-137中黑❶提兩子白棋，白角不得不補一手，否則成斷頭曲四，黑2位打，白死。所以黑❶是先手。圖4-138白1位接回兩子，角部成活棋，不用補，而黑反而有A位斷頭，要在2位補一手，故白①也是先手。此型是雙方先手。

　　單方先手是指一方下子是先手，而另一方下手則是後手。

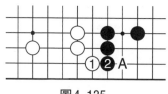

圖4-135

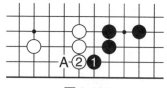

圖4-136

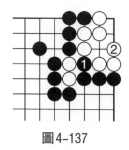

圖4-137

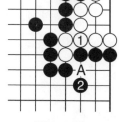

圖4-138

　　圖4-139中是白①先扳、黑❷打、白③接。黑棋不要再補棋了。而圖4-140黑先，白④就要補一手，否則黑在4位

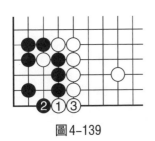

圖4-139

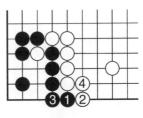

圖4-140

打，白空被破壞。所以此型黑是先手而白是後手。圖4-139的收官方式叫做「逆收官子」，即一方收了另一方的先手官子，簡稱「逆官子」。

圖4-141黑❶扳，白②擋，黑❸粘後是後手。但圖4-142白①扳③粘後，就不能認為是後手，因為白有A位夾的後續手段，破壞黑角部地域。所以一般黑應該在B位補，此型是白棋單方先手才對。

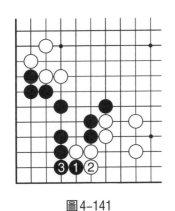

圖4-141

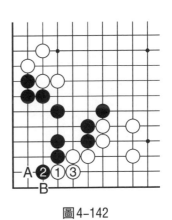

圖4-142

圖4-143黑先❶扳，白②打，黑❸粘後，白棋他投。圖4-144是白先扳，黑❷打，白③粘後，黑棋他投。所以此型是雙方後手。

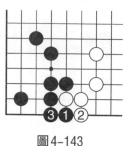

圖4-143

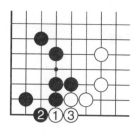

圖4-144

　　圖4-145白①立下守住一個小角，黑可不應。圖4-146黑①扳，分得一半角部，而白也可以不應，所以此型是雙方後手。

圖4-145

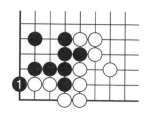

圖4-146

　　圖4-147黑提去白二子，對左邊白棋毫無影響，不需要應，故黑是後手。圖4-148白①提黑之子，對右邊黑棋沒有一點影響，黑棋肯定脫先。可見此型是雙方後手。

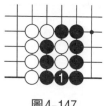

圖4-147

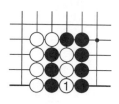

圖4-148

二、官子的計算

　　官子的計算單位是「目」，中國以前叫做「路」。「目」是從日本引進的詞，現在圍棋界已經接受並普遍使用，完全取代了「路」這個詞。

　　「目」狹義上講就是「眼」。圍了一個交叉點，就是一目，圍了兩個交叉點就是兩目。而廣義上包括了吃子，提一子是兩目，提兩子是四目。所以：

　　一塊棋所圍得的目數＝圍得的交叉點＋吃掉子數×2

　　圖4-149黑角上圍有五個交叉點是五目，加上白△一子，是死棋，算兩目，共有七目。而白棋共圍有三個交叉點，是三目，A位是提過子的，算兩目，另外白◎是提

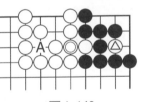

圖4-149

黑子後自己填上一子的，所以算一目，這樣白共有六目。於是黑棋比白棋多一目，也就是說黑棋比白棋多半子。

　　在對「目」有了一定的瞭解之後，現在可以來談談官子的計算了。

　　一種是局部出入計算法，就是在局中某一部分設想黑白雙方正確應對以後的局面，透過對這一局面的比較，增減之和就是所求官子的數目。

　　在計算時又有兩種情況。

1.單方增減

計算起來，最為簡單。只要計算一方地域所增減的數目。圖4-150白①沖，黑❷擋後黑角部成七目，黑如1位擋，可成八目，而

圖4-150

白棋的六目沒有增減。所以只計算單方增減的目數。也就是說此圖是白棋先手一目，黑棋後手也是一目。

2.雙方增減

由於一些官子關係到雙方地域的變化，因此必須計算雙方地域的增減，也就是說雙方地域增減的總和，才是這一官子的目數。

圖4-151的收官是多少目？請看圖4-152黑❶扳到白④粘，白得十目，黑得八目。而圖4-153白①先扳，到黑❹粘，白共有十二目，黑只有六目，這樣一增一減是四目。所以圖4-151是雙方先手四目。

還有一種相抵計算法，是計算局中雙方尚未走定的後手官子，在雙方未走之前，一般按照局部出入所得的全數折半計算。這處官子的所得，稱為「官子的價值」而不能

圖4-151

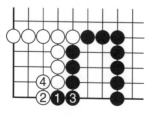

圖4-152

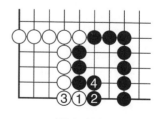

圖4-153

稱為「官子的數目」。

圖4-154黑在A位沖或白在A位擋，均為後手一目。在雙方未下之前，按局部收入折半計算，那麼它的官子價值是半目。

圖4-154

圖4-155黑在1位沖，白如A位擋，是黑先手一目，白如不擋，則黑❶沖後還可以在A位再破一目，又由於雙方未走之前只能折半目，故黑❶沖的價值是一目半。

圖4-156白先在①擋，雖然後手護住了A、B兩目，但由於上圖黑❶沖不能一手即破兩目，所以不能做已得兩目計算。而是得到B位的一目和A位的半目，因此白①擋的價值也是一目半。

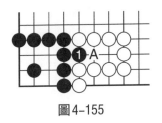

圖4-155

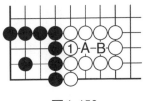

圖4-156

三、簡單官子的大小

官子是一門專項技術，也很複雜，這裡只介紹一點常見的官子，並計算一下它們的大小，希望初學者能從中得到啟示，舉一反三，逐步學會收官子。

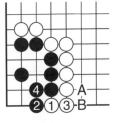

圖4-157

圖4-157白①③扳粘，先手破了黑❷❹兩目，同時保住A、B兩目，共四目。如黑先手3位扳，白B位打，黑①接，白A位補。同樣黑先手破了白A、

B兩目，保住❷❹兩目。也是四目，所以此型是雙方先手四目。

　　圖4-158是黑❶先手扳，至白④粘，破白②④兩目。再看一下圖4-159，白①扳後黑❷打，白③不在4位接，而在3位反打，成立。至白⑦黑損失太大。所以白①扳時黑只能按圖4-160在❷位退，這樣至黑❻止，破壞了黑❷③❹❻四目，加上保住的A、B兩目共為六目。而圖4-158也是先破白兩目加上保住的⬤×四目，共六目。此型為雙方先手六目。

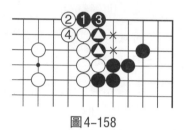
圖4-158

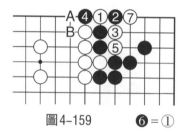
圖4-159　　❻＝①

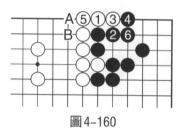
圖4-160

　　圖4-161白①扳和圖4-159一樣原因，黑只能2位退，不能3位打。至黑❻，白破了黑棋四目，保住了A、B、C、D四目。如黑先手的話，在5位扳以下白A、黑B、白C、黑①白D。這樣黑破白A、B、C、D四目，保住了❷③❹❻四目。兩個結果是雙方先手八目。

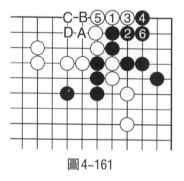
圖4-161

圖4-162白①尖，黑❷擋，白先破黑一目，接著再下至黑❻，白破黑❸❹❻三目，故先手破黑四目。圖4-163黑❶尖，先手破了白一目，同時保住了上圖的❸❹❻三目。至於A位扳將是後手，暫且不計，故也是先手四目，此型為雙方先手四目。

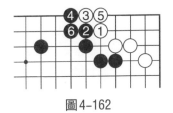

圖4-162

圖4-163

圖4-164黑❶小尖，至白⑥，破白❸❹❻三目，保住下圖的×三目，共得六目，而白先手尖的活，如圖4-165，白①至黑❻粘，先破黑棋三目，又保住上圖的❸❹❻三目，共得六目。此型是雙方先手六目。

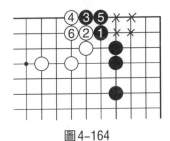

圖4-164

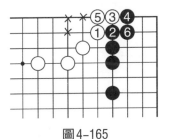

圖4-165

以上均為雙方先手。

圖4-166黑❶提去白△一子，得一目，又先手破白②一目，共兩目，但黑棋為得先手一時不會在△位粘，以後白尚有在△處反提黑❶的可能，

圖4-166

所以不能算提白△子是一目整，故黑合計只能是先手一目強。反之白如在1位接，得一目又保住2位一目。同上理由，白也只能算後手一目強。此型為單方先手一目強。

圖4-167白①沖，黑❷擋，先手破黑一目。反之黑如在1位擋，只能保住❷位的一目，白棋不增也不減目數，所以黑是後手一目。此型是白方先手一目。

圖4-168黑❶沖，白②擋，破白②一目，黑為爭他處，脫先。但以後存在A位卡，最後白總要在B位自填一目。但現在還未下，只能折半計算，故B處為半目，加上前面白②一目，是黑先手一目半。如白在1位擋，保住2位一目和B位半目，所以是後手一目半。此型是單方先手一目半。

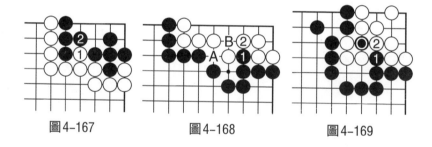

圖4-167　　　　　圖4-168　　　　　圖4-169

圖4-169黑❶沖，白②提，黑先手破白②一目，以後白必須在●位自填一目，因此黑❶沖是先手二目。反之，白1位擋，保住了2位一目，以後無須自填一目，所以是後手二目。此型為單方先手二目。

圖4-170黑❶先手扳，至白④粘，破白②④二目保住A位一目，計

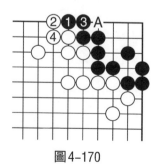

圖4-170

得三目。如白先3位扳，黑A位打，白1位粘，則白保住了②④兩目加上破黑A位一目，計三目，但卻是後手。故此型為單方先手三目。

　　圖4-171黑❶扳至白⑥接，黑破白②❸④⑥四目，但自己不增目也不保目，所以只是先手四目，白如1位立下，保住了②❸④⑥四目，但沒有破黑目只是後手四目。此型為單方先手四目。

　　圖4-172黑❶扳，白②立，破白②和×處三目，加上B位一目，為黑先手四目。如白在1位立下，以後有白A、黑B的收官，破黑B位一目。保住②和×處三目，為白後手四目。此型為單方先手四目。

　　圖4-173黑❶立下至白⑥接，先手破白❸④⑥三目，保住×四目，是黑方先手七目。反之，白①先在圖4-174中扳，白③粘後，黑可不應脫先他投。以後有白A、黑B、白C、黑D的收官，這樣，白破❷、

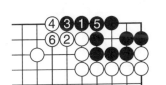

圖4-171

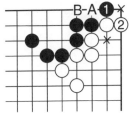

圖4-172

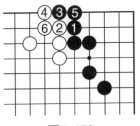

圖4-173

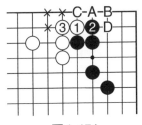

圖4-174

A、B、D四目，保住×三目，共七目，此型為單方後手七目。

　　圖4–175黑❶打，白②反打，黑❸提後，白④必補，所以黑是先手，黑棋破了②、④以及下面兩×是四目，又保住角上三×是三目，還有提白一子兩目，合計是先手九目。如白在圖4–176 1位接後手，以後有白A、黑B、白C、黑D的收官，能破白A、B、D三目，保住下面的四×是四目。接回△一子，得兩目。因此，白①接是後手九目。此型是單方先手九目。

　　以上均為單方先手。

　　圖4–177黑❶提「單劫」，以後還要在△粘，費兩手棋才能得到一目，因此黑❶是後手一目弱。反之，如白在1位粘也是後手一目弱。此型是雙方後手一目弱。

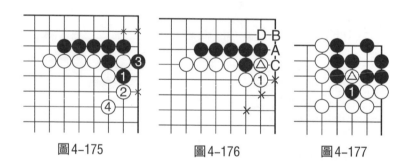

圖4–175　　　　　　圖4–176　　　　　　圖4–177

　　圖4–178白①沖，破了黑B位一目，黑不應，白是後手。以後還可在A位沖，破黑B位一目，但B位只能折半計算。所以是一目半。如黑在①位先擋，也是後手一目半。此型為雙方後手一目半。

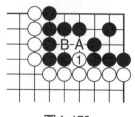

圖4–178

　　圖4-179黑❶扳，❸粘後破白②一目，並圍得A位一目，共兩目，是後手。如白3位扳，黑A位打，白❶位接，是破黑A位一目，自圍2位一目共為兩目，也是後手。此型為雙方後手兩目。

　　圖4-180白①立下，黑不應是後手，但以後有白A、黑B、白C、黑D的交換。也就是說，可破黑A、B、C、D四目。黑如先在1位渡過，可保住A、B、C、D四目，也是後手。此型為雙方後手四目。

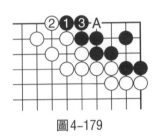

圖4-179

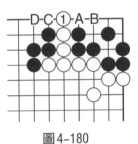

圖4-180

　　圖4-181黑❶❸連點，❺位接後成為雙活，白一目不剩。如白先在2位擋，黑4位沖，白❸擋，白可成四目。因此黑❶的點和白④的擋都是後手四目。此型為雙方後手四目。

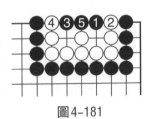

圖4-181

　　以上均為雙方後手官子。

四、官子的注意事項

　　首先要注意雙方棋形上的弱點，利用對方弱點搶手，佔便宜。同時注意自己弱點要補好。

　　圖4-182黑棋用老鼠偷油的手法在1位點後3位退回，白④要不補的話，黑在4位撲，白死。黑棋收官正確，白僅

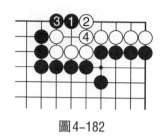

圖4-182

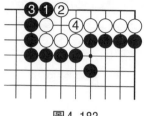

圖4-183

有四目。如按圖4-183在❶❸扳粘，白④也要補，黑雖仍是先手，但白成了六目，比上圖多兩目。黑失敗。

其次要注意先後手和全盤收官子的次序。在進入收官後要對全域官子進行細緻的觀察和分別釐清哪些是先手官子，哪些是後手官子，哪些是雙方後手官子。還要點清何處官子大，何處官子小，做到心中有數，然後排列出正確的收官次序來。

一般來說要先搶佔雙方先手官子，再佔最大的後手官子。對於己方的單方先手官子要看大小，再決定什麼時候收。先要搶大官子，後佔小官子。

圖4-184黑先如何收官，可是不能把次序搞錯。

先分析一下各處官子的價值再決定。

①左上角雙方先手四目；

②左下角雙方後手七目；

③左下角上方黑可提白兩子，雙方後手四目；

④右下角雙方後手三目；

⑤B點雙方後手兩目弱；

⑥A點一目，C點一目。

有了這個資料，我們便可按圖4-185的次序收官。黑先收左上角，如果黑先收左下角，被白搶先手收了左上角的先

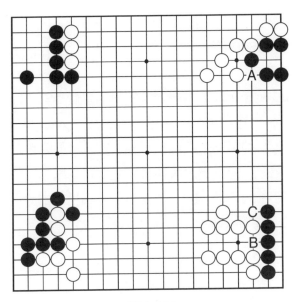

圖4-184

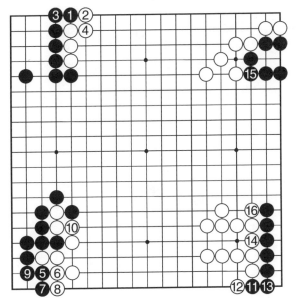

圖4-185

手四目，那麼黑將在盤面上白白損失四目。

以下單官從略。所謂「單官」就是不能圍目的子，是各得一手的棋。

圖4–186是全域尚有兩處大官子，黑❶提五子得十目，但白②④後尚有白A、黑B、白C、黑D、白E、黑F的收官子。再看圖4–187黑在1位扳，3位接讓白④接回五子（十目）。再在邊上扳，這樣黑棋要得到七目×處和②⑤⑥⑦⑧❾❿七目，合計為十四目。比提五子多四目。由此可見邊角上官子比中間的大。

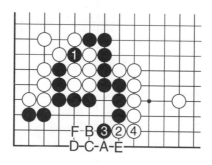

圖4–186

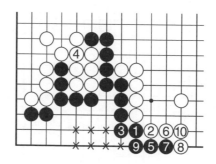

圖4–187

還要記清收官前雙方殺氣的官子。初學者往往在中盤時計算好雙方殺氣，自己比對方多一氣或幾氣。但到收官時一步一步收縮，一不小心被對方撞緊氣，或者自己撞緊氣。而且忘了原來殺氣，於是大塊棋子反而被對方吃掉，自己悔之晚矣！

當然官子是很複雜的一門專項技術，其學問很深奧。例如一個二路的大飛、小飛、小尖就可以寫一本小書了。

以上所說的雙方先手，單方先手和雙方後手都不是絕對的。是可以隨著周圍的變化而轉化的。前面介紹的一些官子只不過是一些常見的幾個例子而已。初學者能從中體會出一點官子的味道來就不錯了。

圍棋入門的基本知識到這裡就全部講完了。相信讀者朋友在讀完這本書之後，定能自豪地在黑白世界裡遨遊。圍棋的境界高深莫測，學無止境。如果你想進入圍棋的更高境界，當需開闊視野，自我修行。相信隨著你對弈水準的提高，對奧妙無窮的黑白世界會領悟更深。

導引養生功

張廣德養生著作　每冊定價 350 元

疏筋壯骨功　導引保健功　頤身九段錦　九九還童功　舒心平血功

益氣養肺功　養生太極扇　養生太極棒　導引養生形體詩韻　四十九式經絡動功

輕鬆學武術

二十四式太極拳　四十二式太極拳　十六式太極拳　三十二式太極劍　四十二式太極劍　二十八式木蘭拳

三十八式木蘭扇　四十八式木蘭劍　簡化太極拳　楊式太極拳　四十二式太極拳　陳式太極拳

太極劍　太極劍

太極跤

太極防身術　擒拿術　中國式摔角

歡迎至本公司購買書籍

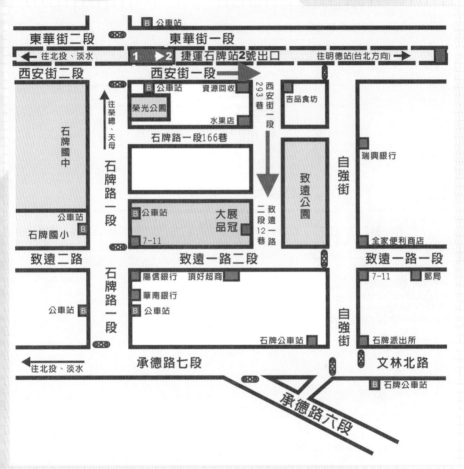

建議路線

1. 搭乘捷運、公車

　　淡水線石牌站下車，由石牌捷運站２號出口出站(出站後靠右邊)，沿著捷運高架往台北方向走(往明德站方向)，其街名為西安街，約走100公尺(勿超過紅綠燈)，由西安街一段293巷進來(巷口有一公車站牌，站名為自強街口)，本公司位於致遠公園對面。搭公車者請於石牌站(石牌派出所)下車，走進自強街，遇致遠路口左轉，右手邊第一條巷子即為本社位置。

2. 自行開車或騎車

　　由承德路接石牌路，看到陽信銀行右轉，此條即為致遠一路二段，在遇到自強街(紅綠燈)前的巷子(致遠公園)左轉，即可看到本公司招牌。

國家圖書館出版品預行編目資料

圍棋入門（修訂版）／胡懋林，馬自正　編著
——初版——臺北市，品冠文化，2017[民106.04]
面；21公分——（圍棋輕鬆學；22）
ISBN 978-986-5734-63-3（平裝）

1.CST：圍棋
997.11　　　　　　　　　　　　　　106001836

圍棋入門（修訂版）

編　　著／胡　懋　林　馬　自　正
責任編輯／劉　三　珊
發 行 人／蔡　孟　甫
出 版 者／品冠文化出版社
社　　址／台北市北投區（石牌）致遠一路2段12巷1號
電　　話／(02) 28233123・28236031・28236033
傳　　真／(02) 28272069
郵政劃撥／19346241
網　　址／www.dah-jaan.com.tw
E-mail／service@dah-jaan.com.tw
登 記 證／北市建一字第227242號
承 印 者／傳興印刷有限公司
裝　　訂／佳昇興業有限公司
排 版 者／弘益企業行
授 權 者／安徽科學技術出版社
初版1刷／2017年（民106）　4月
初版3刷／2022年（民111）　7月　　　　　定　價／250元

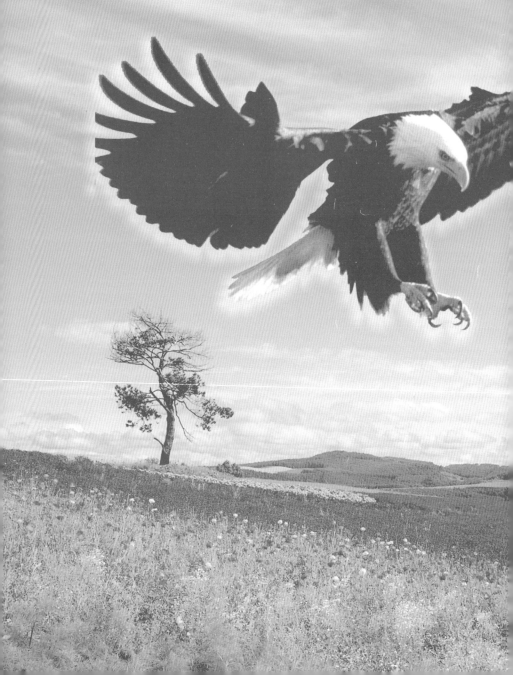

大展好書　好書大展

品嘗好書　冠群可期